梦幻的艺术

河北省民俗博物馆藏当代绞胎作品

河北传统工艺珍品集

常素霞 主编

科学出版社
北京

图书在版编目（CIP）数据

梦幻的艺术：河北省民俗博物馆藏当代绞胎作品 / 常素霞主编.
—北京：科学出版社，2013
（河北传统工艺珍品集）
ISBN 978-7-03-037239-0

Ⅰ.①梦⋯　Ⅱ.①常⋯　Ⅲ.①陶瓷艺术—作品集—中国—现
代　Ⅳ.①J527

中国版本图书馆CIP数据核字（2013）第060023号

责任编辑：张亚娜 / 责任印制：赵德静 / 责任校对：张怡君
书籍设计：北京美光设计制版有限公司

科学出版社 出版
北京东黄城根北街16号
邮政编码：100717
http://www.sciencep.com

文物出版社印刷厂　印刷
科学出版社发行　　各地新华书店经销

*

2013年4月第 一 版　　　开本：787×1092 1/16
2013年4月第一次印刷　　印张：5 1/4
字数：130 000

定价：78.00元

（如有印装质量问题，我社负责调换）

今天的工艺珍品　　明天的文物精华

中国工艺美术是中国优秀传统文化的重要载体，是历代劳动人民智慧的结晶。在漫长的发展岁月中，中华民族创造了光辉灿烂的文化，留下了丰富多彩的文化遗存。他们既是历史的见证也是民族的记忆和根脉。蕴含着中华民族的生命力和创造力，传承着民族的文化基因，生生不息，薪火相传。

河北工艺美术历史悠久，种类繁多，传承有序，独具特色，在中国工艺美术行业中具有举足轻重的地位。那誉满全球的名窑陶瓷、巧夺天工的精美玉器、庄重典雅的珐琅器、灵动的唐山皮影、精巧的蔚县剪纸、鬼斧神工的内画艺术等，以及新涌现出的铁板浮雕、滕氏布糊画等新的艺术品类，无不折射着世世代代河北人的聪明与智慧，体现着制作者的审美情趣、人文精神、个性特征和精湛的技艺，是材质、工艺、艺术、理念的完美结合与体现。

中国工艺美术协会名誉理事长李铁映就曾指出："昨天的工艺美术品是今天的文物，今天的工艺美术品是明天的文物。"确实，祖先留下的数以万计的文物、文化遗存，不仅是我们宝贵的物质财富，更是无可替代的精神财富，是我们与先人对话交流的媒介，是民族精神的再现。随着社会的进步和时代的发展，河北省工艺美术事业在不断传承、创新中，取得了可喜的成就。但在不断谋求技艺的创新发展、大师的名扬天下、艺术品走向生活、企业走进市场的同时，如何让精品之作流传百世，使之更好地为社会服务，亦成为亟待思考和解决的问题，不仅是我们的责任更是担当。

为更好地保护、传承河北优秀民间工艺美术，进一步做好当代传统工艺珍品的征集、收藏工作，我省先后成立了河北省传统工艺珍品征集领导小组和专家组，自2005年开始，河北省民俗博物馆和省工艺美术协会开始对河北省当代工艺美术珍品进行了抢救性征集，经过几年的不懈努力，在大师的鼎力支持下，河北省民俗博物馆入藏的当代工艺珍品不仅具有较高的文化、艺术和科学价值，品类、数量上亦渐成系列，基本形成了较为完整的高水准的藏品体系。填补了我省博物馆界系统入藏当代工艺珍品的空白，留下了丰富的藏品资源，可谓功在当代、利在千秋之举。同时通过举办展览、展演、讲座、手工艺制作课堂等丰富多彩的活动内容，使传统工艺得到了更广泛的弘扬与宣传，促进了传统工艺的传承、保护，发挥了桥梁、纽带、载体的积极作用，亦积极贯彻了文化惠民政策，践行了为民服务的宗旨。

　　此次河北省民俗博物馆将近年来征集入藏的部分当代传统工艺珍品撷萃成集，既是对传统工艺珍品征集工作的梳理总结，更是一个不断研究、完善和提高的过程。我深感欣喜、欣慰，作序为贺。

河北省工艺美术协会 名誉理事长　王加林

中华手艺　民族瑰宝

中华手艺，或曰中国传统的手工艺术，是中华民族的伟大创造。它不仅历史悠久、品类丰富，而且还以其精湛的技艺和独特的风格，在世界艺坛上享有盛誉并影响深远。

资料显示，中国传统手工艺术品，林林总总、包罗万象、难以数计。如精致的陶瓷、典雅的家具、多彩的纺织、灵动的雕刻等。数千年来，这些瑰丽奇妙的手工艺术，既是寻常百姓乃至贵族雅士的生活用品，也是中国人智慧和创造力的结晶与精神寄托。正如王康先生所言："中华手工，一如所有古老文明一样，其命脉所存、精魄所依、意旨所藏、创获所自，终在无数次镌刻描绘挑刺把捏之间——终在无数次艰苦的创造劳动之中"。可以说，中国传统工艺的历史就是中华民族的文明史和社会发展史，更是中华民族的传统文化命脉和中国优秀文化遗产的重要组成部分。

众所周知，我们的先祖在人类进步和社会发展的历程中，为我们留下了丰富的经验乃至累累硕果。从史前的彩陶文化、商周的青铜时代，到汉唐的丝绸及雕塑艺术，宋元明清的瓷器、金银饰品等，无一不蕴含着高度的科学技术和人文内涵，无一不体现着每个历史时期的辉煌成就和发达程度。事实证明，中国传统工艺在为人类生存、生活服务的同时，在记录了当代社会的各种信息和发明创造的同时，也将传统手工的艺术理念向至美的境界提升。

透过历代存下来的传统工艺精品，我们清晰地看到了制作者的巧思精工，体味到了当时社会的审美情趣，同时也深深地感悟到了我们人类与艺术的水乳交融，生死相依。尤其是那些经过战争或是灾难洗礼后遗存下来的传统工艺珍品，更加有力的说明，我们的先祖曾经优雅地生活在美的积淀和美的造物中。

虽说不重视历史文化，对一个民族来说是可悲的，而不了解历史文化同样也是可悲的。但是由于种种原因，对于传统工艺的抢救保护以及传承弘扬的重要性与紧迫性并未引起人们足够的重视，致使一些具有重大历史价值的传统工艺已经濒于失传，尤其是改革开放以后，我国传统工艺行业的生存状况更加严峻。庆幸的是1997年5月20日，国务院颁布实施了《中华人民共和国传统工艺美术保护条例》，并明确指出："地方各级人民政府应当加强对传统工艺美术保护工作的领导，采取有效措施，扶持和促进本地区传统工艺美术事业的繁荣和发展。"同时指定，"国家征集、收购的珍品由中国工艺美术馆或者省、自治区、直辖市工艺美术馆、博物馆珍藏"。1999年河北省人民政府也出台了《传统工艺美术保护办法》，其宗旨是保护传统工艺，促进事业发展。

今天的工艺珍品，就是明天的文物精华。为了让河北省的工艺美术珍品能够留传百世，得到有效的保护，在工艺美术协会名誉理事长王加林先生的奔忙和敦促下，我省组织成立了"河北省传统工艺珍品征集

领导小组"、"河北省传统工艺珍品征集专家组"。并由财政每年拨付专款，进行当代传统工艺珍品的征集工作。具体事项则由河北省民俗博物馆负责实施和收藏。

我们深知，河北省的传统工艺制作，由于其特殊的地理环境和历史积淀，一直在全国工艺行业中占有重要位置。做好传统工艺珍品的征集收藏工作，是功在当代、利在千秋之举，是为博物馆藏品填补历史空白的一件大事。因此，我们丝毫不敢懈怠。经过几年的努力，河北省民俗博物馆在各级领导的大力支持下，取得了一定的成绩，先后征集了具有博物馆收藏价值的传统工艺珍品近千件，分别有定窑、磁州窑陶瓷；张家口、廊坊的金属工艺；衡水内画、曲阳以及辛集的玉石雕刻；保定的胶胎、泥塑等。同时，我们还利用民俗博物馆这个平台，为我省的工艺大师不断地推出各种展览，如淀上风情——杨丙军大师芦苇画展、魅力火艺——河北陶瓷艺术展、太行风情——郭氏兄弟铁板浮雕展、村里的日子——马若特泥塑展等。从而为宣传我省的工艺大师，推动我省工艺美术事业的发展，做出了积极的贡献，受到了各界人士的好评。

说实话，每当我筹办一个展览，亲抚这些大师的作品时，我就不禁由物想到人。这一件件精美绝伦的传统工艺珍品，无一不是那些守望传统、苦练手艺人的生命之光。正是他们在躁动不安、物欲横流的社会转型期，凭着自己的良知和对传统文化的热爱，坚守着祖先的优雅和淡定，保持着人性的自然和朴实。尽管挥之不去的是寂寞、贫寒和困顿，但他们极具仰不愧于天，俯不怍于人的精神品质，沉静在解不开的传统文化中，坚韧不拔。用灵巧的双手点缀着生活之美，绽放着人间之情；用传统的手艺谱写着新时代的壮丽篇章，讴歌着时代的精神；用心血和汗水迎接着传统工艺的美丽春天，浇灌着心灵之花。

费孝通先生曾经说过："只有直接依赖于泥土的生活，才会像植物一般在一个地方生下根。"中国传统工艺，作为人生的陪伴物，从古至今一直将世间的亲情、爱意和人际关系体现在画面和造型之中。无论是何种材料、何种造型、何种用途，那浓浓的人情味、乡土情和吉祥的祝愿，均为传统工艺的永恒主题和特征。因此，中华传统工艺在饱经了历史的沧桑和世态的冷酷后，依然在民间这块土地上散发着他那独特的芳香。尤其是当现代人在城市的水泥森林中，身心疲惫的时候，传统工艺美术或曰传统文化艺术，就像心灵的抚慰剂，让人们感到轻松，愉悦和解脱。请不要忘记，这就是我们的传统文化根脉，这就是我们的心灵寄托。

我们相信，在中华民族伟大复兴的历史进程中，作为民族优秀文化遗产的传统工艺美术，一定能够推陈出新。为民生增添温馨快乐，为社会创造艺术珍品，为历史留下文化瑰宝。

河北省民俗博物馆 馆长

目录 / CONTENTS

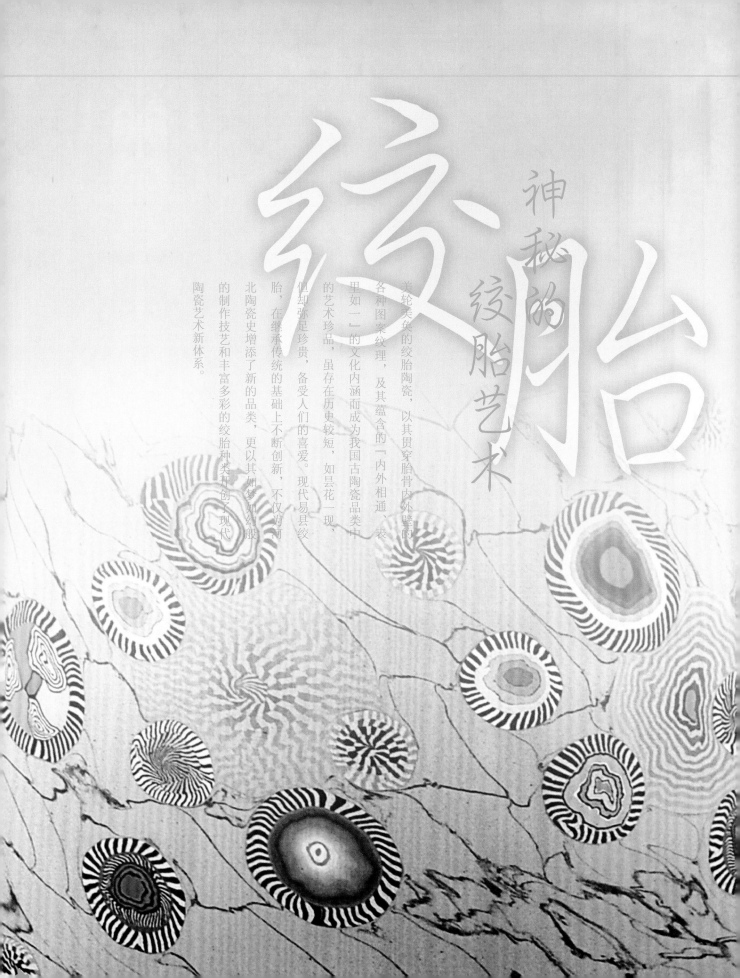

神秘的绞胎艺术

绞胎

美轮美奂的绞胎陶瓷，以其贯穿胎骨内外壁的各种图案纹理，及其蕴含的「内外相通，表里如一」的文化内涵而成为我国古陶瓷品类中的艺术珍品，虽存在历史较短，如昙花一现，但却弥足珍贵，备受人们的喜爱。现代易县绞胎，在继承传统的基础上不断创新，不仅为河北陶瓷史增添了新的品类，更以其如梦如幻般的制作技艺和丰富多彩的绞胎种类开创了现代陶瓷艺术新体系。

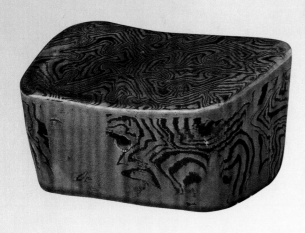

唐 / 木纹绞胎枕

　　自从新石器时代的先人们在与大自然的抗争过程中揭开了陶器制作的神秘面纱，千百年来，聪明智慧的陶瓷匠人们用赤焰化泥土为神奇，辛勤地创造出了一个锦绣的古陶瓷艺术"百花园"。在这个"百花园"里，千姿百态的陶瓷种类可谓洋洋大观：或拉坯成型，或捏制成器；或胎体镂空，或表面雕刻；或模印压花，或镶嵌堆贴；或釉下胎体装饰，或釉上彩绘美化；更或由于火温、火候不同而发生的釉料色彩的奇妙变化……每一个陶瓷种类都以其独特的制作技艺和装饰手法散发着迷人的艺术魅力。

　　绞胎陶瓷便是瓷器"大观园"中独树一帜的艺术奇葩，其如花似锦、深入胎骨的装饰图案，不仅给人一种流动变幻的美感，更与"君子本色，表里如一"的思想相吻合，传达着对君子本色的尊敬和赞美，因为这种特性，绞胎陶瓷历来备受人们喜爱。但绞胎陶瓷的制作工序非常复杂，需要先将各色胎土料分别制成坯泥，再把各色坯泥擀成板块，相互叠合，再经特定的绞揉、切片、拼接、贴合、挤压等工序后，拉坯成型或模压成器，器胎上便会出现各种色调相间、盘旋蹙结的纹理，最后再罩以晶莹玉润的透明釉、绿釉、黄釉，方可入窑烧制成器。

　　普通陶瓷的艺术创作和美化装饰大都是在成型后的器形表面再施釉、雕刻或手绘。而绞胎则是在拉坯成型前已将不同色泥按设计要求安放其中，并通过拉坯成型工艺将花纹图案充分展开使坯胎内外皆有花纹图案，从而实现其装饰美化或艺术创作的目的。高难度的技艺要求使得流传下来的完整绞胎器物十分珍贵稀少。

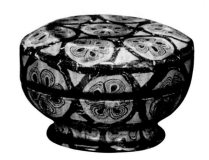

唐 / 绞胎高足盒

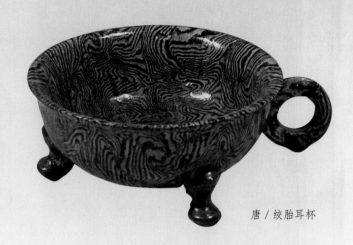

唐 / 绞胎耳杯

一
绞胎陶瓷的发展概况

（一）绞胎陶瓷的产生年代及背景

目前我国现存的年代最早的绞胎器是唐神龙二年（706年）懿德太子墓出土的绞胎骑马射猎俑和唐开元二年（714年）杨谏臣墓出土的绞胎水盂。此外，还有一些有确切唐代纪年的出土绞胎器物，故唐代被公认为绞胎陶瓷产生的年代。

唐王朝是中国历史上一个史无前例的强盛朝代，其国势之强大、疆域之辽阔、政治之稳定、经济之繁荣，使唐王朝成为当时世界上最富裕发达、实力最强的文明大国。当时的首都长安不仅是全中国的政治、经济中心，更成为亚洲各国经济文化的交流中心，从而使整个唐王朝文化呈现一种开放的、多元的、包容的状态。在这种宽松的环境下，

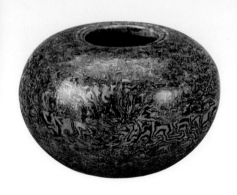

唐 / 绞胎水盂

各种手工艺术的发展呈现出一派前所未有的辉煌景象，漆器、织染、金银加工等手工艺术较之前代都有了大幅度的提高。

陶瓷艺术在这一时期也有了长足的发展，涌现了许多名窑，所烧制的瓷器品种风格迥异，犹如百花争艳、竞相开放，在全国大体形成了"南青北白"的陶瓷格局。此外，自由奔放、思想活跃的唐朝人还表现出对釉色装饰美的渴望，于是，色彩绚丽缤纷的唐三彩陶器、开创彩绘装饰先河的唐长沙窑瓷器和花纹装饰深入胎骨的绞胎陶器这三种别具特色的陶瓷品类应运而生，成为唐代陶瓷装饰的三大突破。尤其是工艺极为复杂的绞胎陶瓷，不仅与其他制瓷方法截然不同，工序流程多，且对空气温度、湿度及烧制时火候的控制都有相当严格的要求，其技术水平远远超过同时代的长沙窑釉下彩绘，成为当时技压群芳的高技术产品。

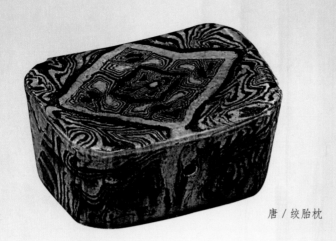

唐/绞胎枕

关于绞胎陶瓷最初的形成缘由，民间有着这样的传说：唐代的陶瓷工匠们在收工时，无意间将各种胎、釉的边角剩料搅拌在一起，出现了行云流水般的图案纹理，非常漂亮，于是便将其制作成不同形状的陶瓷坯体，绞胎陶瓷由此诞生。而我国有学者则认为绞胎是仿照南方植物楠榴树上"因病遂成妍"的木瘿瘤及其制品而产生，据说在唐代，不仅文人喜欢瘿木器的高雅细致，就是王公贵族之间也以瘿木制品作为礼物相互赠送，人们的喜好和木制器物上所呈现的盘旋缠结的纹理和随意自然的图案启发了绞胎的制造；也有学者认为是模仿漆器中的犀毗工艺，犀毗，亦称"犀皮"，是古代一种暗色漆器。明·黄成《髹饰录》曰："犀皮或作西皮或犀毗，文有片云、圆花、松鳞诸般，近有红面者，以光滑为美"；还有学者认为绞胎仿自玻璃制品，是借鉴了玻璃工艺的独特陶瓷品种……绞胎陶瓷究竟源于何说，现在还尚无定论，但从包罗万象、多元融合，且善于汲取不同地域、不同文化精髓的大唐文化本身来看，绞胎工艺的形成应是受唐人崇尚自然，渴望返璞归真的审美意识的影响，综合模仿多种艺术而成。

（二）唐宋时期绞胎艺术的创作与生产

奇特的绞胎艺术受到开放、豪放的唐人的一致推崇，使它一诞生便融入中国的陶瓷大军，但由于其技术的复杂、成本的昂贵，及社会的动荡、连年的战乱等种种原因，它的存在历史只是一个很短的时间。从为数不多的绞胎出土器物的年代来看，绞胎集中产生于唐宋时期，前后约500多年，元代以后基本不见。

唐代不仅是绞胎陶瓷的创始期，也是目前发现绞胎器数量最多的一个时代，主要有枕、碗、盘、杯、俑、器盖等器型。泥色大致有白、褐、黑三种，或白、褐或白、黑两色相绞，或白、

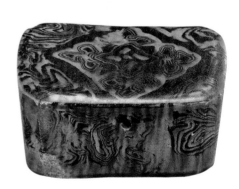

唐/黄釉绞胎菱花纹枕

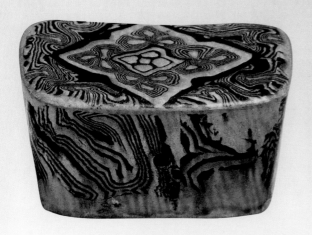

唐／黄釉绞胎菱花纹枕

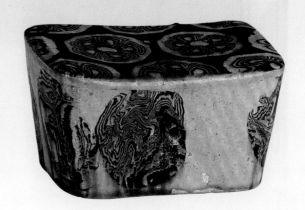

唐／绞胎枕

褐、黑三色相绞。最初纹理以木纹、回纹为主，外表多施低温黄釉、绿釉，为烧成温度在800～900℃之间的釉陶，胎体白度较差。发展到唐晚期，发生了质的变化，由绞胎陶发展为绞胎瓷，由低温色釉转为高温色釉，并创烧出团花、菱花等精美的绞胎新品种。

　　唐代的绞胎技术基本成熟，大体上有三种制作方法：一是将褐、白两种色调的瓷泥相间糅合在一起，一次成型，即通体绞胎型，其内外纹饰相同，浑然一体，纹理多呈木纹状，线条流畅，变化多端，通常作杯、盘等薄小玲珑之器。二是主体绞胎型，这种绞胎器的纹理同通体绞胎器一样，应用于器物的主体部分，如碗、盆的大面积腹部，而口沿或圈足则是用单一色的灰白胎相接在绞胎主体上。三是把绞成漂亮图案的胎泥切成更薄的薄片，贴在一般胎泥做成的器物表面上，形成局部绞胎图案，如同包镶工艺一样。

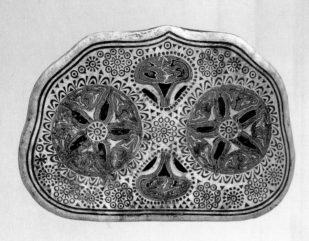

唐 / 黄釉绞花如意形枕

枕是现存唐代绞胎器物中最常见的器型，北京故宫博物院、上海博物馆、苏州博物馆、兖州博物馆、河南博物院等地都有收藏，枕的形状多种多样。安徽省博物馆收藏的一件菱花长方形枕，1959年出土于安徽亳县，高7、宽10.5厘米，此枕采用切片薄贴法，施黄釉，仅枕面表层为大大小小的菱形花纹，枕壁木理纹未贴完全，角棱修圆，一边稍长，一边稍短，一侧有小圆孔。上海博物馆收藏的一件枕呈圆角长方形，高8.2、长14.5、宽10.6厘米，除枕底为白胎外，其余各面均以绞胎工艺成型，枕面为菱形几何图案，四周为木理纹。除底部外通体施低温黄釉，色泽浅淡。

故宫博物院收藏的两件绞胎枕各有特色。其中一件为花朵纹长方形枕，高8、长12.5、宽9.3厘米，枕面前低后高，前侧有通气小孔，枕面为团状五瓣朵花，四壁局部贴绞胎木理纹，施黄釉，底露胎。另一件为木瘿纹箱形枕，为通体绞胎成器，高7.2、面15.4×9.2、底13.1×9.2厘米，通体白、褐两色瓷泥相绞呈木瘿纹，施三彩釉，古朴典雅，独具韵味。

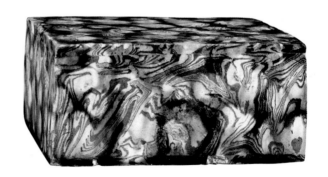

唐 / 三彩木瘿纹箱形枕

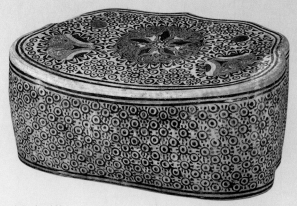

唐／黄釉绞花如意形枕

唐末宋初时出现的如意形团花枕，是唐代绞胎枕中最为有名的，以苏州博物馆藏的一件黄釉绞花如意形枕为例，其通高10、宽14.7、长21.5厘米，枕部略作凹弧，枕面上是三组白褐相间的绞胎团花，中间为一圆形莲瓣，分出五瓣梅花状花蕊。左右两组纹饰略小且有弧角，形如蓓蕾，纹理富有变化。瓷枕墙身以褐色的圈、点、线组成花形连续图案，色彩和谐，造型大方，装饰美观，枕底施以绿彩，直行"裴家花枕"刻款。此类如意形枕在西汉南越王墓博物馆、上海博物馆、河南博物院、深圳市博物馆等国内外公私藏品中都有见到，似是模仿漆器的犀毗工艺，部分底刻"杜家花枕"或"裴家花枕"铭，部

分无铭。由此可知，在唐代，此类绞胎枕叫做"花枕"，并有专门生产花枕的作坊。1978年，北京故宫博物院的研究者在巩县窑遗址采集到一件团花枕的残片，从该残片断面看，绞胎团花只占枕面厚度的三分之一，其余三分之二为白胎，故推断，制作团花枕所用的是第三种方法，即局部绞胎法，是把绞成花纹图案的胎泥切成更薄的薄片，贴在一般胎泥做成的器物表面上而成。

唐／黄釉绞花如意形枕（底面）

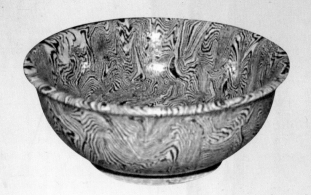

唐／绞胎碗

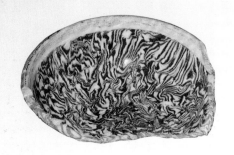

唐／绞胎碗残片

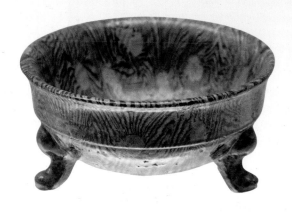

唐／绞胎三足碗

碗也是现存唐代绞胎器中常见的器型，主要有两种：一种是仿金银器的折腰碗，一种是常见的敞口、弧壁、深腹碗。纹饰都较为规整，出现"几"字纹和"弦"字纹，大部分采用主体绞胎法制成，即碗身主体为通体绞胎，而足则无釉呈素胎，相接在布满纹理的碗体上。

另外，杯、盘、盒、水盂等这些玲珑薄小之器也都较为常见，有通体绞胎，也有主体绞胎局部相接，纹理以木纹为主。而上文提到的1971年在陕西乾县唐懿德太子李重润墓出土的绞胎骑马射猎俑，则是目前发现的唯一一件绞胎俑。此俑通高36.2厘米、长30厘米，马四蹄踏地，凛冽威武，似静非静，似动非动。一骑士身配宝剑骑于马上，回首弯弓仰天射猎，造型准确，立意清新，工艺高超，技术娴熟，是一件难得的艺术珍品。

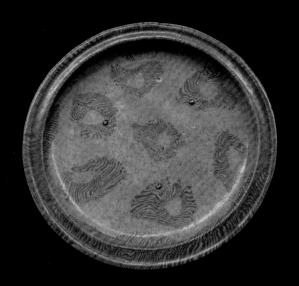

唐／黄釉绞胎三足盘

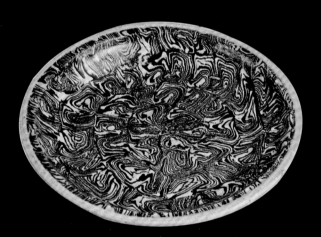

唐／绞胎木纹盘

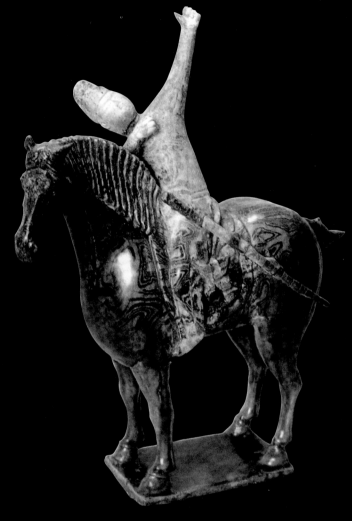

唐／绞胎骑马射猎俑

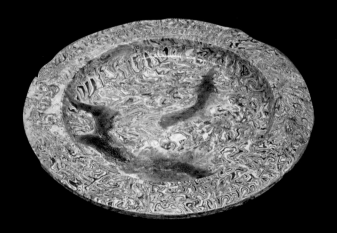

唐／绞胎盘

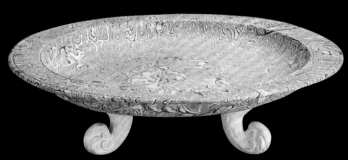

唐／绞胎三足盘

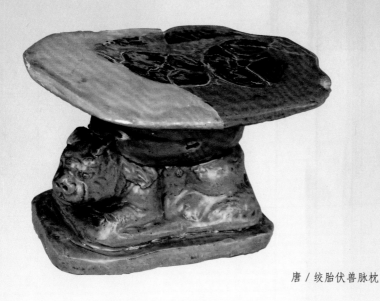

唐 / 绞胎伏兽脉枕

　　唐代绞胎器物主要产自河南巩县窑、山西浑源界庄窑、陕西黄堡窑等北方瓷窑。其中巩县窑是当时规模最大、技术水平最高的绞胎产地，窑址位于河南省巩县小黄冶、铁匠炉村、白沙河乡等地，烧造历史悠久，隋代时便已开始燃起熊熊窑火，在公元714年前后，巩县窑除烧造白瓷外，开始烧制三彩和绞胎，所烧绞胎器型主要有枕、盒、杯、碗、罐等。收藏于故宫博物院的绞胎三足炉就产自巩县窑，其高11、口径10.7、足径15.8厘米，口外卷，圆腹，下承以三兽足。器表用两色胎泥绞出木理纹，并以团花形式表现。该炉为素烧器，呈现出一种典雅、洁净之美，是绞胎器中难得一见的佳作。

　　有些专家认为南方瓷窑生产的现存绞胎器物只有一件，即宁波市博物馆收藏的越窑绞胎伏兽脉枕，该枕于20世纪70年代出土于浙江宁波和义路唐末遗址，枕面呈椭圆形，中间嵌以褐色灵芝绞胎纹，下部以伏兽为座，釉色晶莹滋润。推断此器物是浙江越窑借鉴北方瓷窑的绞胎工艺烧制而成，为唐代越窑瓷器中的珍贵制品。

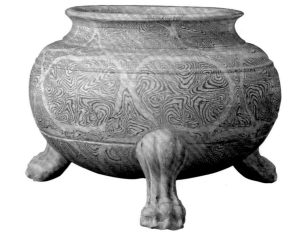

唐 / 绞胎三足炉

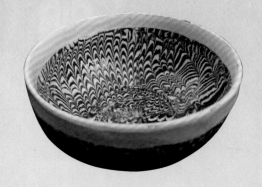

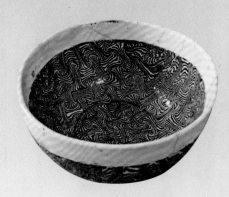

宋 / 当阳峪窑绞胎碗

强盛的唐王朝在"安史之乱"后日渐衰落，最终灭亡。之后半个多世纪里，藩镇之间不断征战，出现了藩镇割据的混乱局面。南方和北方的政权林立，形成了大小不等的政治体系，在历史上称之为"五代十国"。直到960年，赵氏家族通过"陈桥兵变"建立了北宋王朝，才重新得到统一。

鉴于前朝战乱纷争的局面，北宋统治者为了统一政权，在政治上采用专制的中央集权制，在经济上则大力恢复农业、手工业，陶瓷、丝织、金属制造等行业得到了很大的发展。尤其是陶瓷，无论是其产量规模还是制作工艺都发展较快，出现了许多举世闻名的名窑和名瓷。

绞胎艺术在宋、辽、金时期继续发展，人们越来越喜欢这种拥有着内外一致的图案纹理、彰显着表里如一的君子情怀的雅致器物。在唐代的基础上，宋代的绞胎陶瓷有了更高层次的发展，不

仅高温全绞瓷技术获得成功，促使众多新器型的产生，而且，宋代绞胎的图案纹理在唐代木纹、菱花纹、团花纹等模仿自然、随心所欲的纹理的基础上，开始向中规中矩、排列整齐的纹理发展，麦穗纹、羽毛纹、席编纹，回转纹、流沙纹等十多种新的图案纹理相继出现。在技法上则以全绞为主，唐代流行的用"镶嵌"等作辅助装饰的绞胎手法在北宋中期后退出历史舞台。

人们的推崇和市场的需求，致使宋、辽、金时期烧制绞胎瓷的窑口由唐代的屈指可数的几个窑口扩展到北方许多地区，根据考古发表的资料，得知有河南的修武当阳峪窑、焦作恩村和矿山窑、巩县芝田窑、新安城关窑、禹县钧台窑、宝丰清凉寺窑、山西榆次窑、山东淄博的博山大街窑和磁村窑等。宋以后，唐代流行的绞胎枕基本不见，较为多见的是碗、钵、壶、罐等日常生活用器。

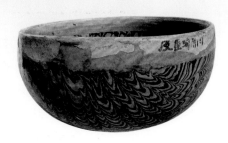

辽 / 绿釉绞胎瓷钵

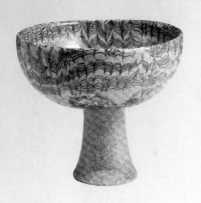

元／绞胎高足杯

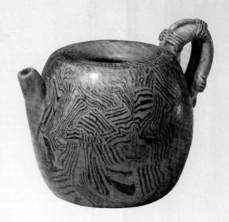

宋／绿釉绞胎壶

　　碗是宋代绞胎最为常见的器型，有钵形碗、直口素沿碗、花口碗、鸡心碗、敞口碗等多种样式。在当阳峪窑址曾出土一种钵形绞胎碗，直口、圜底，口沿一周为白胎白釉，器身为鱼鳞纹、羽毛纹绞胎纹饰，是当阳峪窑较为典型的绞胎器。敖汉旗博物馆也收藏有一件绿釉绞胎钵形碗，1990年内蒙古敖汉旗宝国吐乡皮匠沟1号辽墓出土，高6.2、口径12.8厘米，敛口，腹微鼓，平弧底，口沿一周为素白胎，口沿以下内外施绿釉，由于胎质为深浅两色绞合，故施釉后表面呈现草绿和墨绿两色相间、细密多重的凤尾状水波纹。釉色莹亮，淡雅素净。

　　收藏于上海博物馆的宋代绞胎碗，直口素沿，高6.8、口径15.2、足径6.1厘米，口沿、圈足为白胎，碗身用黑白二色泥料绞成羽毛状，外施高温青釉。其白胎口沿和圈足似有模仿宋代银镶漆器的典雅华贵的艺术效果，像用事先备好的绞胎泥条按预定图案拼组碗体，然

后再用白泥加上一圈口沿，接上圈足后施釉烧成，为当阳峪窑产品。

　　北京故宫博物院收藏的宋代绿釉绞胎壶，产自河南焦作矿山窑。其高9.5、口径3、足径5.4厘米，小口内凹，折肩上有两周弦纹，短流，柄作三条束带形，平底微凹，通体施绿釉，底满釉，有三处支烧露胎痕，十分罕见。

　　在博物馆藏品中还可以见到宋代的绞胎罐，故宫博物院就收藏有一件，高9、口径3.6、底径5.2厘米，直口、丰肩、圆腹、矮圈足，胎质坚硬细腻，口沿为白釉，其余部分用棕白两色瓷土，糅合成棕白相间的孔雀羽毛纹样。因其器型相对较大，为了防止烧制过程中遇高温崩裂损坏，罐体为上下两段拼接而成，接痕明显，致使上下两部分图案互相交错，富有变化，极为别致。

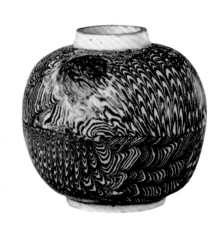

宋／绞胎罐

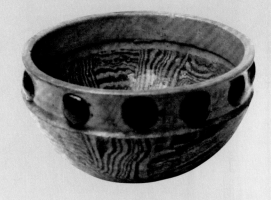

金／绞胎钵

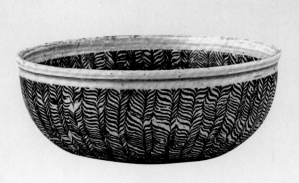

金／绞胎钵

公元1127年，"靖康之变"导致北宋灭亡，金兵开始入侵中原，连年的战火致使当阳峪的窑火逐渐衰退，金代时，只有山东淄博磁村窑、淄博博山大街窑等窑口还在继续生产绞胎器物。1982年淄博博山大街遗址出土了多件金代绞胎器，从造型上看，大致可分为碗、钵、盆三种。其中绞胎碗的数量最多，且形式多样，有翻沿花口碗、唇口小圈足碗和侈口高圈足碗，绞胎钵的形式则有敛口和直口两种。这些造型各异，纹饰精美的绞胎器物，在继承唐代绞胎器工艺的基础上，融入了本地的制瓷技法，形成了自己的风格和特点。目前发现的唯一一件有确切纪年的金代绞胎器出土于山西大同徐龟墓，其口沿一周为白胎白釉，内壁为麦穗纹，现藏于大同市博物馆。

北宋南迁后，大量北方陶瓷工匠携其技艺迁到南方，使南方诸多窑口逐渐成为全国瓷业的中心，而北方窑场却总体趋于衰落。传统的绞胎器也不例外，逐渐被青花瓷器等品种挤出了市场，到了元代，绞胎器生产正式衰落。明清时期，对陶瓷器釉的装饰大为发展，青花、五彩、粉彩等五彩缤纷的以釉装饰为主的彩瓷品种，逐渐取代了唐宋时期以剔花、刻花、划花等方法为主的胎装饰的瓷器品种。在这种背景下，绞胎瓷几乎不见，鬼斧神工的绞胎瓷技艺不幸失传。

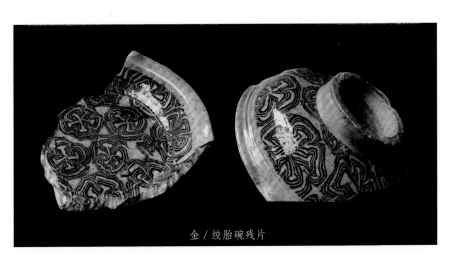

金／绞胎碗残片

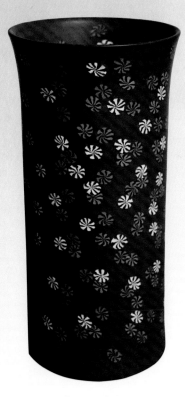

《凡花无界》

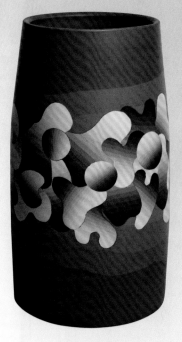

《茫茫人海》

二

河北当代绞胎艺术

新中国成立后，陶瓷工业蓬勃发展，各地名窑相继恢复生产。一些单位和个人也先后开展了绞胎瓷的试验制作，但仅仅局限于仿制古代绞胎，且由于其工艺复杂、成品率低，不久又相继停烧。

1986年，河北保定涞水县的青年张保军开始研制绞胎陶瓷。这位毕业于中央工艺美术学院的高材生，主动放弃了分配到大城市工作的机会，义无反顾的扎根贫困的保定易县，在极其艰苦的条件下开始追逐自己的梦想。

经过无数次的试验和改进，1991年夏季的一天，美丽的绞胎陶瓷终于在张保军改制的第14座小窑中横空出世，定名为易县绞胎。在河北陶瓷的悠久历史上，虽然有烧制定瓷、邢瓷、磁州窑瓷器等独具特色、影响深远的著名陶瓷技艺，但对于绞胎陶瓷的烧制却从没有记载。而易县绞胎陶瓷的烧制成功，无疑为悠久的河北陶瓷历史填补了浓墨重彩的一笔。

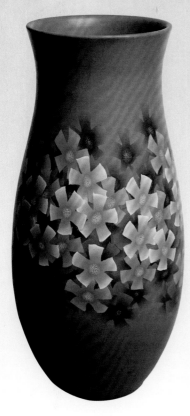

《无名草》

《五彩梦》

凭着对泥土的深深眷恋，张保军一直坚持不懈的努力着，不仅恢复了唐宋时期失传的绞胎陶艺的生产，沿袭了传统的绞胎生产技术，还在色彩和设计上吸取了彩陶的长处，开创了现代绞胎陶艺的新体系，无论是其艺术表现力还是其制作技艺，都有了很大的创新和突破。至今已取得32项技术发明和突破，获得15项专利保护，被列为省级非物质文化遗产，其作品曾多次作为"国礼"被国家领导人赠送给外国首脑。近年来已由生产绞胎陶转为主要生产绞胎瓷，进入艺术创作的黄金时代。

易县绞胎陶瓷在器型上主要以瓶、罐等为主，在纹饰上，已从传统的木纹、羽毛纹、编织纹等形象纹饰进而发展为多种色彩、多种形式的艺术语言，结束了绞胎陶瓷仅限于木纹和乱绞的历史，鬼斧神工的神奇技艺，似梦似幻，令人叹为观止。虽然和传统绞胎一样，都需要经过和泥、揉捏、拉坯等过程，都是在坯胎成型前实施各种技艺进而进行装饰和美化，但同传统绞胎器物相比，易县现代绞胎无论是创作技法、视觉效果还是风格特色等方面都有了明显的不同。

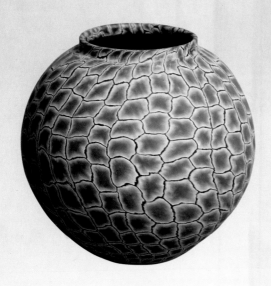

《吐绿》

（一）易县现代绞胎工艺的制作程序

易县现代绞胎的制作相比于其他品类的陶瓷器的制作要繁琐、复杂得多，其工序大体可分为以下几步：

炼泥　把精心挑选好的原料经过粉碎、过筛，尽可能去除较粗的颗粒和杂质，再经过数次淘洗、沉淀、踩踏、揉搓、摔打后，制成纯净的、柔软的、细腻的、黏性强且具有延展可塑性的制胎坯料。炼泥是绞胎制作的重要步骤，泥炼制的好坏直接影响到绞胎器物的胎质、成型及其图案纹理。

配色　根据想要制成的绞胎图案的颜色，选取各种颜料分别加入揉炼好的坯泥中，揉好和匀，擀成板块，图案有几种颜色就要调制几块泥板，少则两三块儿，多则几十块儿甚至几百块儿。

糅合　做易县现代绞胎陶瓷最难的就是图案的控制，它不能画，不能贴，所有的创意图案都要提前设计好，并准确地把它放到泥料中，在拉坯成型后，图案才可以完全展现并通透贯穿在器物的内外壁。可要怎样把作者的这些创作意图和设计放进去，则就要通过糅合泥板来实现了，故这一工序是整个易县现代绞胎制作过程中最为重要的环节，也是张保军二十多年来辛勤努力的成果：根据想要绞成的图案纹理，将各种颜色的坯泥板块或互相叠合、或两两绞揉、或切片拼接、或贴合挤压……不同的花纹用不同的糅合方法，巧妙地将各色泥板组合起来，变成一个孕育着作者自己的审美感情和创作意图的完整的整体。可以说这一工序是作者创意、设计的体现，设计就是技艺，两者很难分开。

拉坯　将揉炼好的绞胎泥料放于轮车上，借旋转之力，用双手将坯泥拉成型。旋转过程中，各色泥料"各司其职"，拉起的器壁上自然的出现各种色彩斑斓的纹理，表里如一，美轮美奂。

修坯　常言说："七分拉坯三分修"，在各种陶瓷艺术的制作过程中，

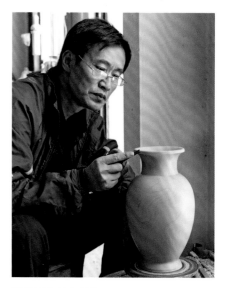

张保军大师在创作

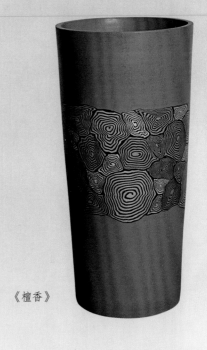

《檀香》

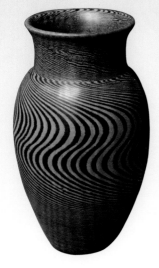

《流沙》

修坯是必不可少的工序，而这一环节在易县现代绞胎的制作中显得尤为重要。拉坯是基础，修坯则会使造型更加完美、完善，花纹更加清楚、立体，另外也可使器物表面更加光鲜、整洁。

入窑 这是绞胎制作的最后一个步骤。将绞胎生坯放入1000℃高温的窑炉中进行烧制，一件完整的现代绞胎器物就完成了。但由于揉在一起的各种颜色的泥料烧成的收缩比率各不相同，有时泥料经过高温后会出现崩裂或色调还原不正常等现象，真正能够满意的作品却并不多，故而对窑温的控制非常重要。

（二）易县现代绞胎的品类

现代易县绞胎作品新颖夺目、工致精巧，具有独特的艺术效果。一件件或淡绿或浅黄或深褐的胎体上，一幅幅独具韵味的绞胎图案呈现其中，这些美丽的图案来源于作者在日常生活中攫取的灵感，虽有些许抽象，却又不失真实，充满着灵性，给人一种静雅之气。其作品大致可归纳为抽象写意、山水风景、植物花卉等三类。

抽象写意类 这一类作品是在传统绞胎基础上的勇敢创新，虽然还是传统的木纹、流水纹、旋转纹、席编纹、羽毛纹、团花纹等，但器型却更加丰富多变，色彩更加五彩斑斓，图案也更加精巧细致，不仅透露出远古的素朴与神秘，更体现着当代的博大和精深，如无声的诗、有形的画，具有更为强烈的艺术表现力。作品《阴阳定律》便是其中之一，将红、绿、黑、黄、白等各色彩泥绞成流水纹，从上至下旋转流淌，一气呵成，与瓶身完美融合成一个和谐的整体，虽是简单的传统纹理却更加生动流畅，虽色彩艳丽却又不失庄重神秘。再如作品《流沙》，红色与黑色的绝妙搭配给人以神秘的感觉，热情却不张扬，经典的行云流水的纹理像是茫茫戈壁上栉风沐雨的层层流沙，又像是人们心中走过的年轮，历经沧桑却年年有痕。

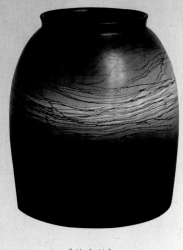

《绾青丝》

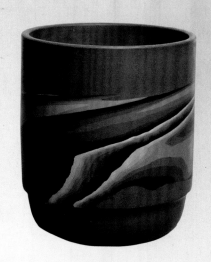

《大风歌》

　　山水风景类　此类作品以其截然不同于其他陶瓷品类的装饰图案、不同于国画山水、西画风景等艺术形式的独特艺术效果，给人以清新淡雅、淳朴自然的艺术享受。傍晚朦胧的山水、清晨灿烂的朝霞、缥缈醉人的远山、连绵不绝的奇峰……真可谓鬼斧神凿、巧夺天工。《黄河畅想曲》便是此类作品中的佼佼者，那九曲黄河宛若游龙盘旋在瓶体上，让人坠入无限遐想：一条威武的、充满朝气的中国龙浑身散发着黄土的质朴，呈现在人们的眼前，人们仿佛能听到龙的吼声——黄河之水滚滚而来的涛声，浑厚、内敛、倔强、刚强……

　　植物花卉类　此类作品是易县现代绞胎艺术中最为常见的一个品类，《花戏》、《晚秋》、《无名草》、《永恒的眷恋》等作品都属于此，淡雅精致的雏菊、五彩缤纷的落英、随风摇曳的垂柳、惹人爱怜的小草……这些大自然中美丽的绿色生命跃然绞胎之壁，给古老的传统艺术注入新鲜的血液，使绞胎艺术散发出生机盎然、朝气蓬勃的动人魅力。

　　（三）易县现代绞胎艺术的风格特色

　　作者扎实的绘画基础和深厚的艺术修养，及其对绞胎艺术执著、不懈的追求，使得易县现代绞胎艺术的工艺技法不断发展，开创了绞胎艺术的新纪元。其迷人的风格特色大致可归纳为以下三点：

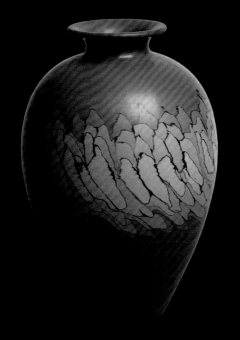

《临江仙》

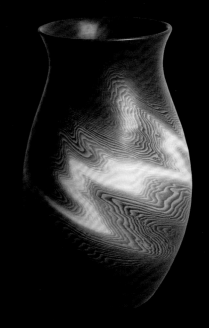

《黄河畅想曲》

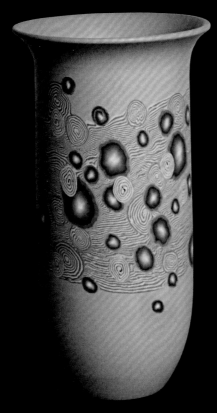

《海浪花》

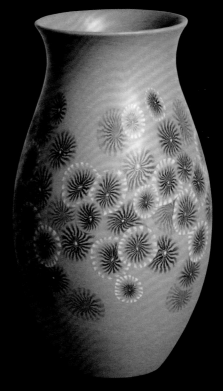

《缤纷》

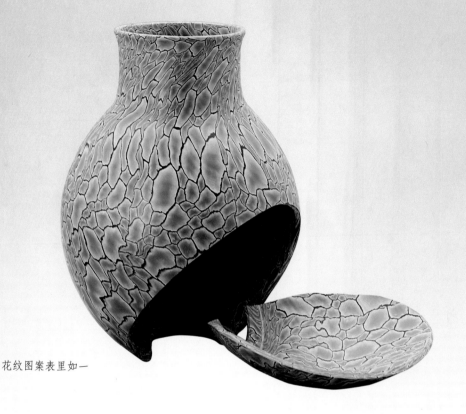

花纹图案表里如一

表里如一 由于烧制技术的原因，唐宋绞胎的花纹虽也有通透于整个器壁的，但大部分花纹仅占坯胎厚度的三分之一，三分之二为白胎。而易州现代绞胎陶瓷艺术通过挖补、渗透、摞叠、干搅、复搅等技术，可使任何花纹图案在坯体上都全部通透，俯视器物或是观察残破器物的断面，都可以清楚地看到贯穿于整个器壁的图案纹理，真正做到了绞胎陶瓷的深刻内涵"表里如一"。前联合国秘书长加利曾称赞易州现代绞胎为"最具表里如一特点的艺术"。

技艺娴熟 传统绞胎陶艺只是由两种或三种色彩的泥料糅合拉坯而成，在成型之前，其图案纹理的形态难以预测，全凭偶然，花纹和作者基本上没有关系，难以融入作者更多的艺术构思和创作意图，所绞图案简单自然，只能在造型、做工和色调上追求变化。而易县现代绞胎则是由几十种、甚至上百种色彩的泥料糅合拉坯而成，并可根据作者的艺术构思和创作意图，运用多种特定技术，进行变形和抽象类型的艺术创作，图案纹理尽在掌握之中，彻底打破了几乎所有陶瓷专家都一致公认的绞胎图案可遇不可求的历史定论。

图案纹理丰富多彩 在普通陶瓷上绘制的风景画、抽象画等各种图案，人

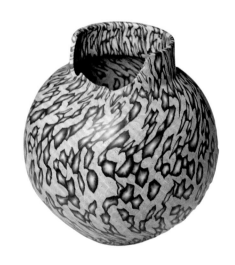

花纹图案表里如一

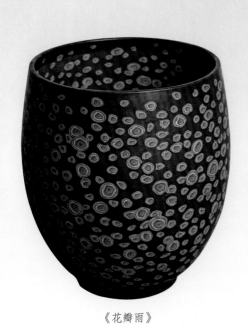

《花瓣雨》

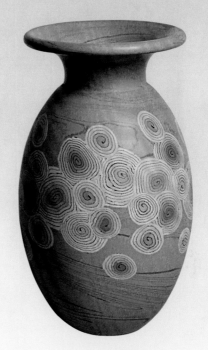

《泥土芬芳》

们早已司空见惯，而想用绞胎工艺手段创作出这些图案，并使这些图案的纹理深入器物胎骨，则需要独特的绞胎创作技术。张保军经过无数次的试验，成功的破解了这一难题，研发出一系列前无古人的陶瓷新技术。他可以用他智慧和神奇的双手，将200多种不同色彩的泥料按照他预先的设计和想象，经过特定的切叠、分类、绞和、揉捏、拍打等工序，拉坯成为上百种不同花纹、不同风格的绞胎陶艺珍品，彻底结束了绞胎陶瓷仅限于木纹和乱绞的历史。

易县现代绞胎之所以拥有如此丰富的画面，是因为作者把现代艺术设计的理念融进绞胎工艺之中，运用多种珍贵技术，让点、线、面，虚实对比以及现代构图的语言和作者自己的思想感情、创作意图等在绞胎中得以充分体现，从而使所绞花纹多姿多彩、琳琅满目，产生一种与传统绞胎截然不同的视觉艺术效果。而且，由于很多技术都已申请为国家专利，故易县现代绞胎具有极强的避仿性，每一件作品都可以称之为孤品，不仅别人无法仿制，就是作者本人

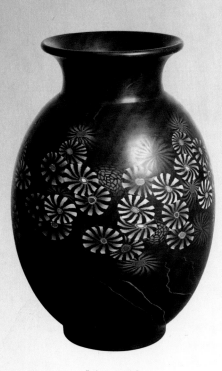

《欢乐之歌》

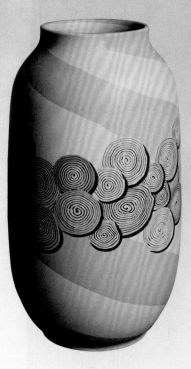

《悠悠年轮》

也很难做出两件一模一样的作品，这更体现出易县现代绞胎的珍贵所在。

如梦如幻的易县现代绞胎艺术，是现代瓷苑里一朵美丽绽放的奇葩，相信，她也会和唐宋时期我们的祖先创造的、让我们引以为豪并传承至今的陶瓷文化一样，成为我们这个时代留给后人的、并可以永久传承的宝贵的陶瓷艺术财富！

参考书目/文献

1 李仲谋：《上海博物馆藏绞胎陶瓷及相关诸问题》，《上海博物馆集刊》总第8期，上海书画出版社，2000年。

2 欧阳希君：《绞胎、绞釉陶瓷器概述——兼及相关问题探讨》，《欧阳希君古陶瓷研究文集》，世界学术文库出版社，2005年。

3 马翔：《宋金淄博窑绞胎瓷器》，《文物天地》2006年12期。

谁家丛菊透瓶开
疑有清芬扑面来
远山若在东篱隐
寒月如随紫陌徊
露染浓香知色重
霜冷长河识绞胎
易水千年开天物
斑斓五彩本红白

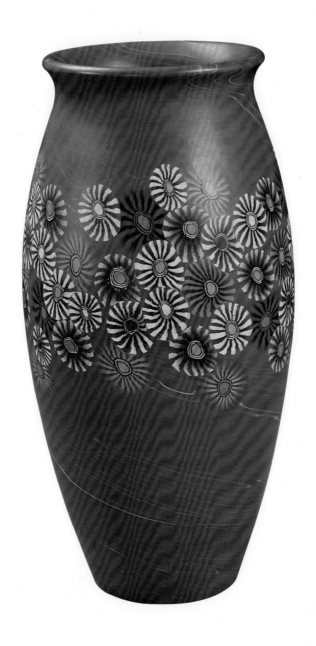

丛中笑

作者 / 张保军（河北省工艺美术大师）

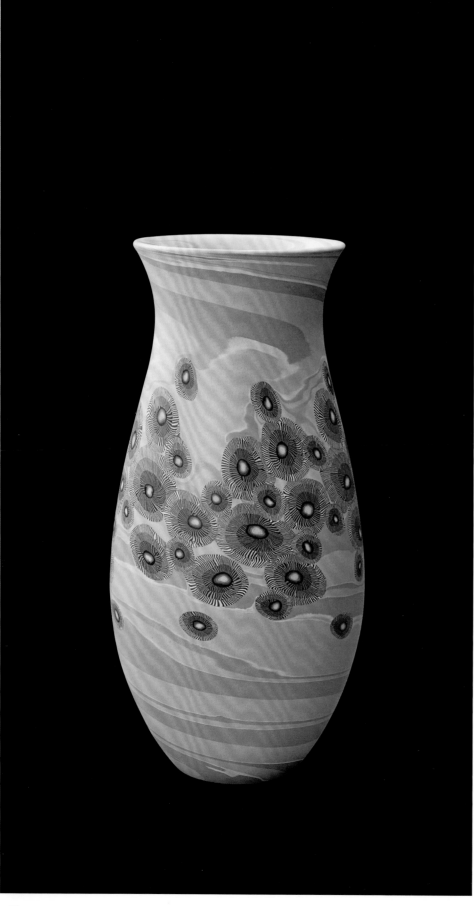

池柳春树影婆娑
逐队成团舞婀娜
玉户帘外白云闲
瑶台镜里霜天阔
冰肌苍雪三春冷
月色清风一梦多
娲母应叹匠心巧
五色不用笔调和

暗香

作者 / 张保军（河北省工艺美术大师）

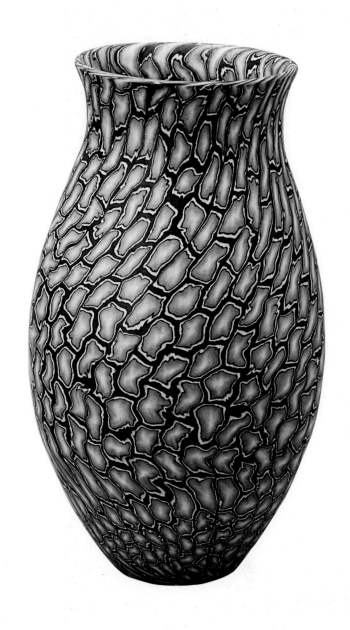

落尽繁华
阅尽沧桑
以不变的从容
约会秋天
在凄风冷雨中
绽放一世绝响

残荷听雨

作者 / 张保军（河北省工艺美术大师）

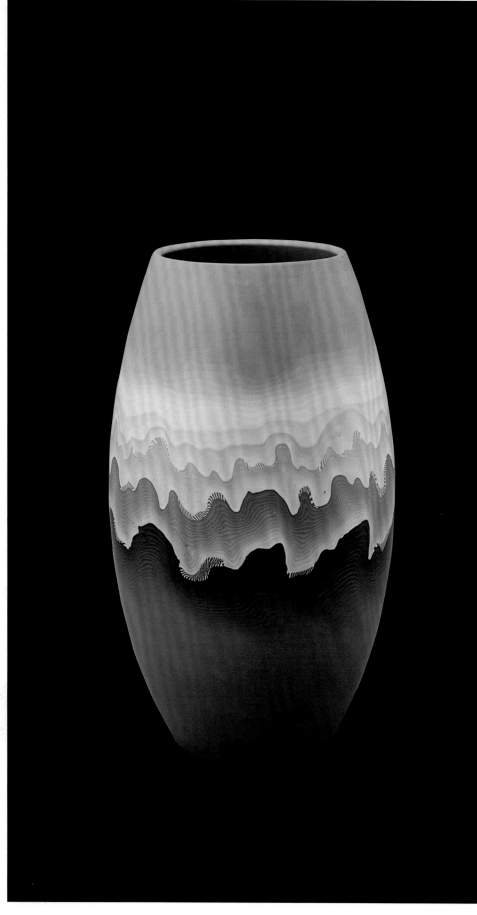

冲破山的峥嵘
一路奔向长空
碧涛卷
浪花红
可闻江上踏歌声
日子天天歌里过
好山好水好心情

春水谣

作者 / 张保军（河北省工艺美术大师）

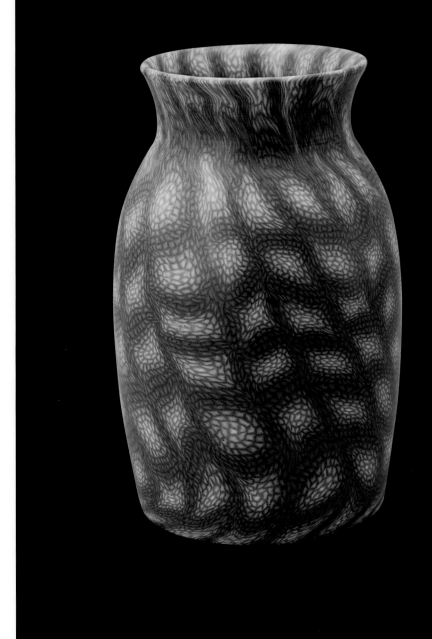

嫩绿鹅黄浅浅香
晨梦轻寒小轩窗
醉眼看花花不是
欲裁锦畦做衣裳

春日迟迟

作者 / 张保军（河北省工艺美术大师）

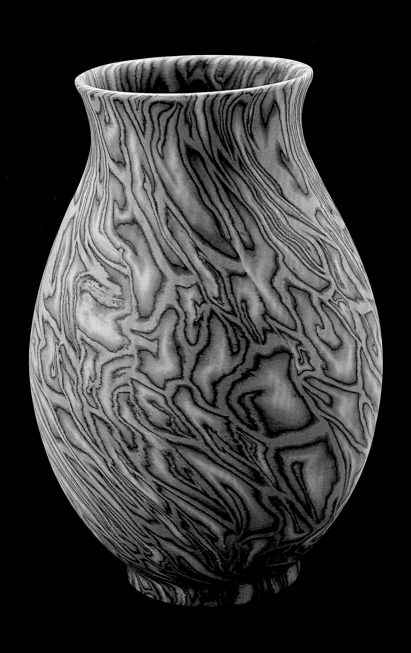

天地悠悠

作者 / 张保军（河北省工艺美术大师）

天地悠悠
江河流淌
生生不息
践行着入海的梦想
汇集包容是一种精神
相依相伴更有力量
失去梦想的河流
只能干涸在荒漠上

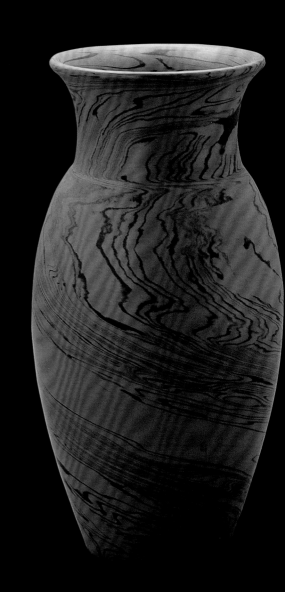

大河奔流

作者 / 张保军（河北省工艺美术大师）

斑驳的河床
不寻常的宁静
它是天地间的
沧桑记忆
有盛就有衰
有枯就有荣
干渴中
往往孕育着春流涌动

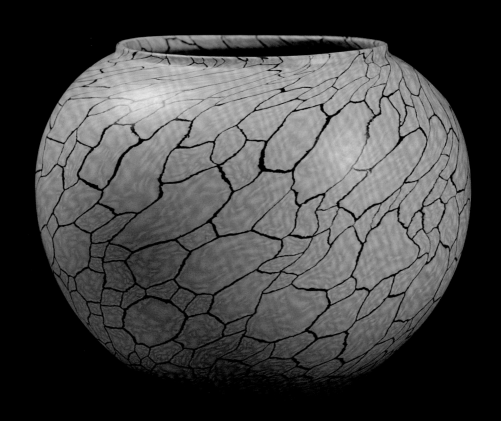

记忆

作者／张保军（河北省工艺美术大师）

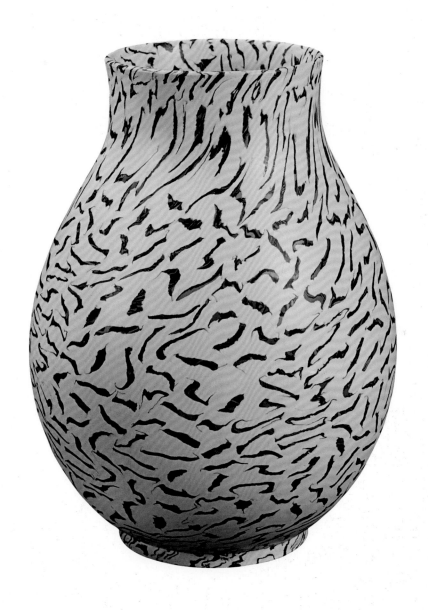

帛韵

作者 / 张保军（河北省工艺美术大师）

不要说
零落成泥碾作尘
犹有香如故
暮去朝来
云卷云舒
转眼又是
一年春
心中的繁华
永不落幕

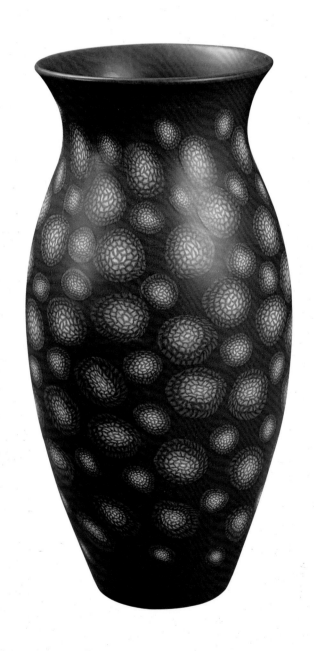

落英缤纷

作者 / 张保军（河北省工艺美术大师）

40

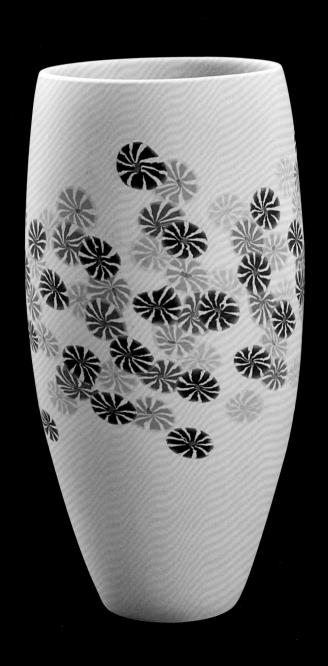

摇曳四望
带露寒霜
飒飒秋风送清凉
丛丛野菊
恣意绽放
临溪照瘦影
翦翦乡愁长

陌上花

作者 / 张保军（河北省工艺美术大师）

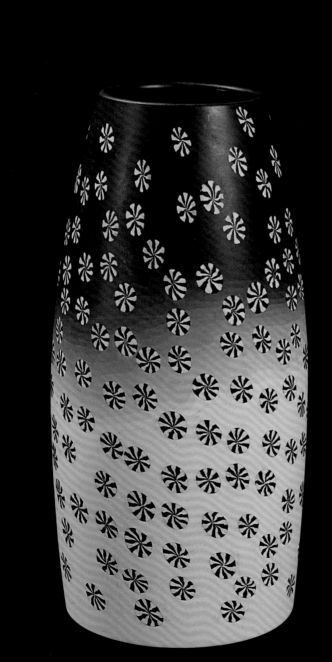

你在
这个世界
便有春的气息
粉堕百花洲
香残燕子楼
絮影飞飞
一种芬芳
别样风流

絮影飞

作者 / 张保军（河北省工艺美术大师）

片刻梦里
雪花飞去
你的身影
是千年不变的密语
轻轻地
飘飘洒洒地
成为我梦境里
一篇隽永的文字

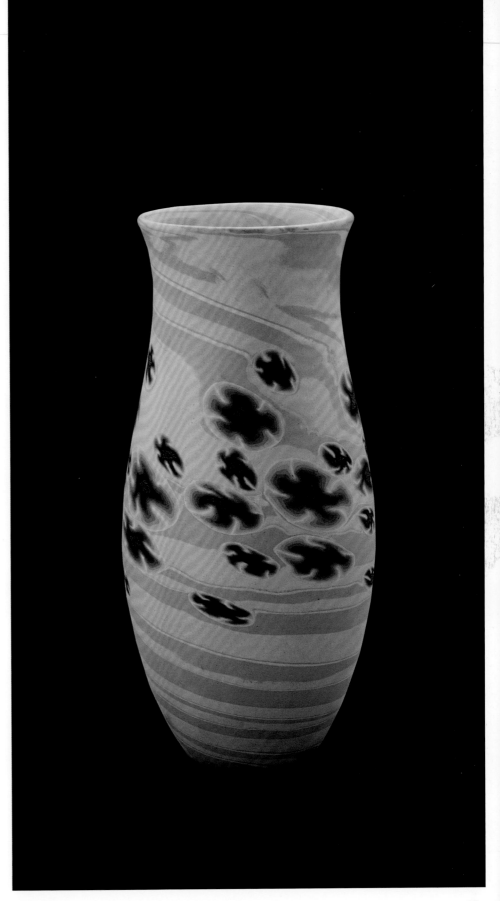

飘逸

作者 / 张保军（河北省工艺美术大师）

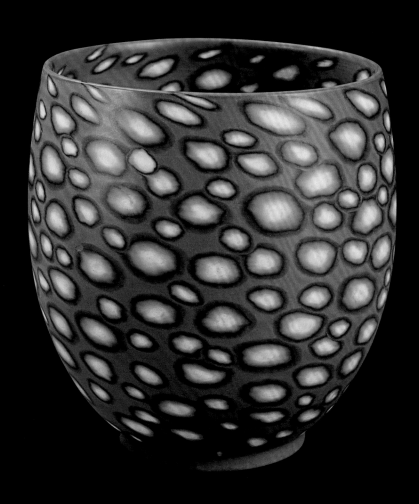

点点绿影
躺在湖水怀里
两相眷恋着
轻轻荡漾着
向风摇头
向云摆手
仿佛浪迹天涯的游子说
我已厌倦漂泊

萍踪

作者 / 张保军（河北省工艺美术大师）

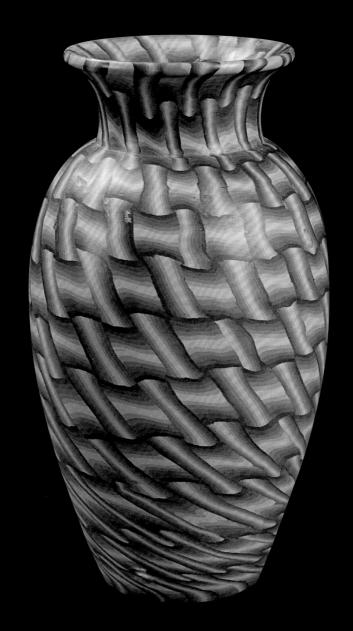

心有千千结
歌有千千阙
如在秋风细数落叶
如在春日拨动琴弦
并不如烟的往事
绘就沧海桑田

千千阙歌

作者 / 张保军（河北省工艺美术大师）

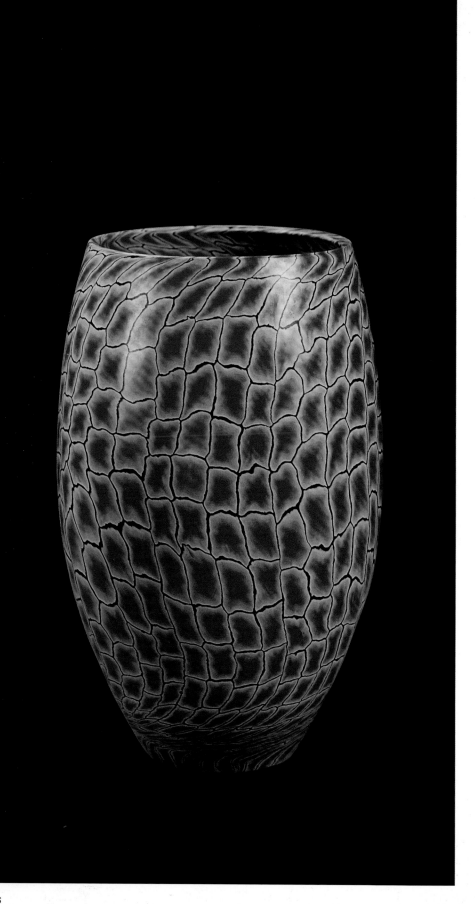

梦觉肌肤展
香魂亦未伤
灵芝城四畔
美玉水中央
枫叶沉溪暖
湖光逐苇香
忆昔湘妃女
玉盆植秋凉

秋海棠

作者 / 张保军（河北省工艺美术大师）

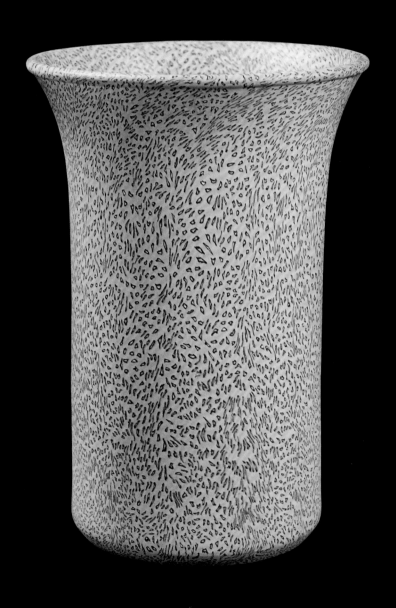

星河

作者 / 张保军（河北省工艺美术大师）

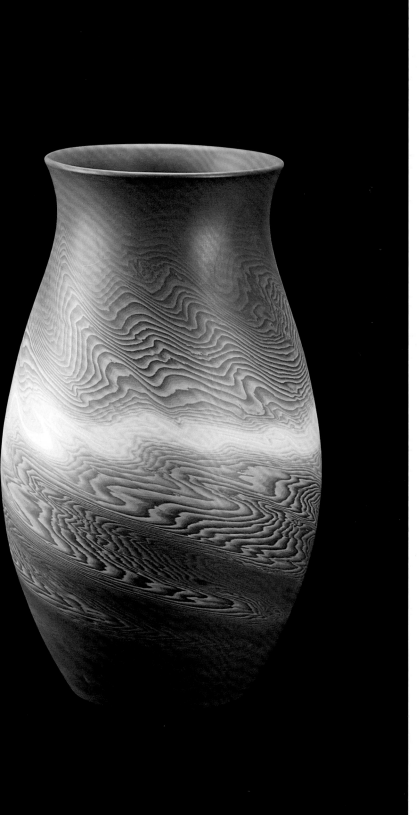

走石飞沙大漠风
柔丝尽绘千古情
一路兴衰边城曲
画迹幽幽响驼铃

丝绸之路

作者 / 张保军（河北省工艺美术大师）

松开心底的缰绳
让意念的花朵绽放
人在旅途
天天梦想
青春心事
有真有善有美
心灵的花园
永远是那样芬芳

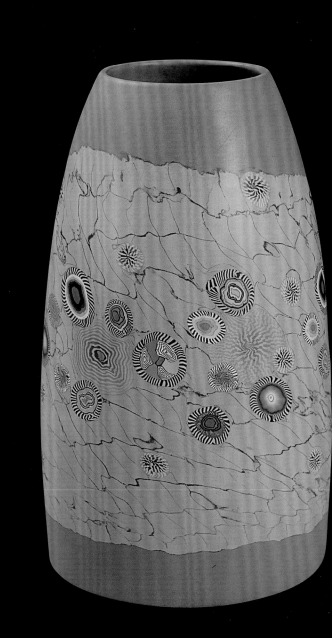

思绪飞扬

作者 / 张保军（河北省工艺美术大师）

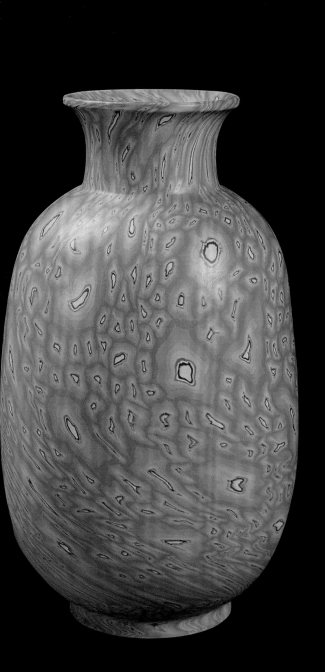

绿冰点点凝玉珠
霜河乍开二月初
翠色非是因春冷
如滴心事有还无

听雨

作者 / 张保军（河北省工艺美术大师）

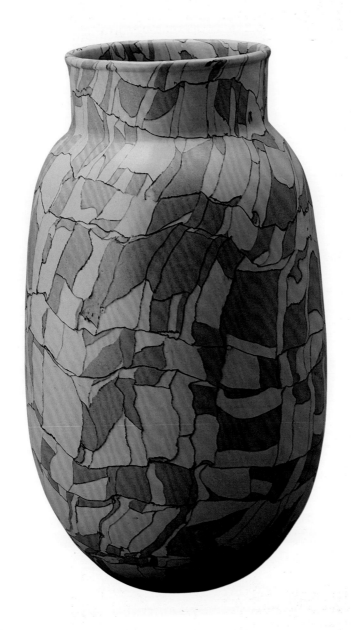

阡陌纵横的大地
苏醒或者沉睡着
都不迷茫
有时它是绿的
墨绿油绿嫩绿
芽苗吐叶
秸秆拔节
奏鸣一曲春的交响
有时它是黄的
深黄浅黄金黄
风生麦浪
稻花飞扬
描绘一幅秋的辉煌

希望的田野

作者 / 张保军（河北省工艺美术大师）

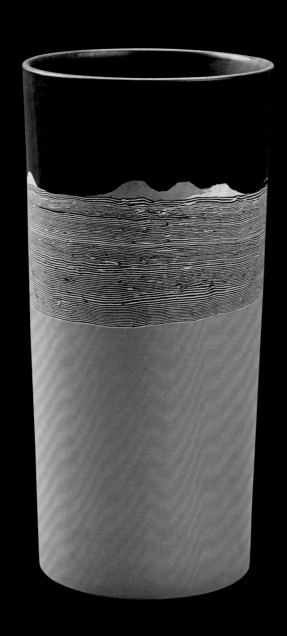

月落星沉江水平
远山隐隐夜寒轻
樵人唱罢渔歌子
霜重不闻铮淙声

夜潮

作者 / 张保军（河北省工艺美术大师）

岁月之河
流淌不息
日与夜
是绵延的梭线
相互交织
谱写着生命的主题

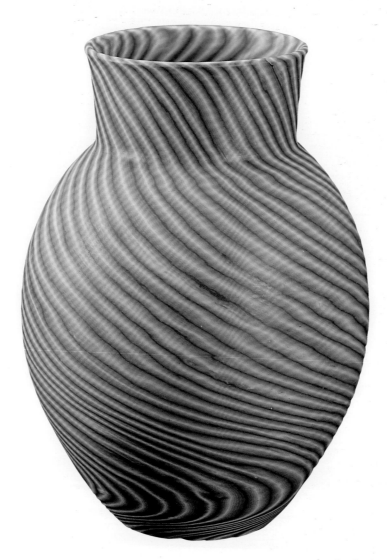

光阴

作者／张保军（河北省工艺美术大师）

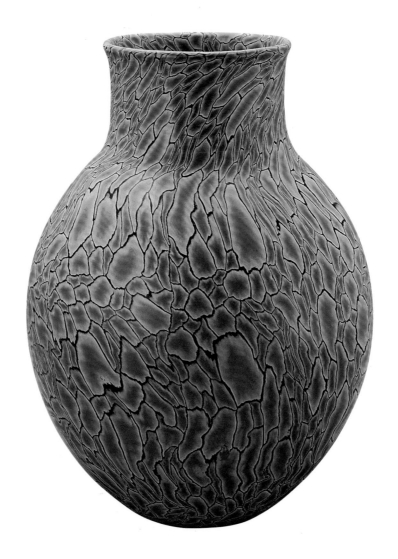

雨打芭蕉落闲庭
花开花落岂无声
翠色如滴凝新绿
满园芳菲知色浓

雨打芭蕉

作者 / 张保军（河北省工艺美术大师）

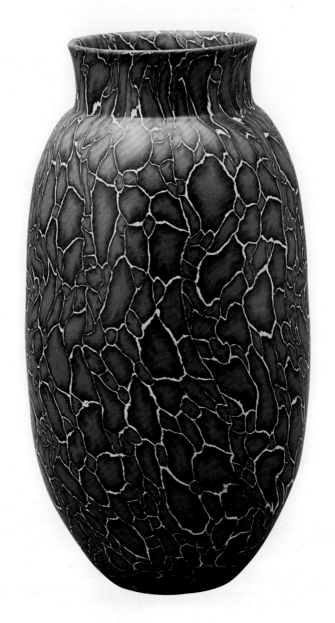

秋风凉
秋叶黄
一地枯萎
一天寒霜
纵横筋脉
这是
年轮的最新回忆
记述着阳光雨露的滋养

一叶知秋

作者 / 张保军（河北省工艺美术大师）

55

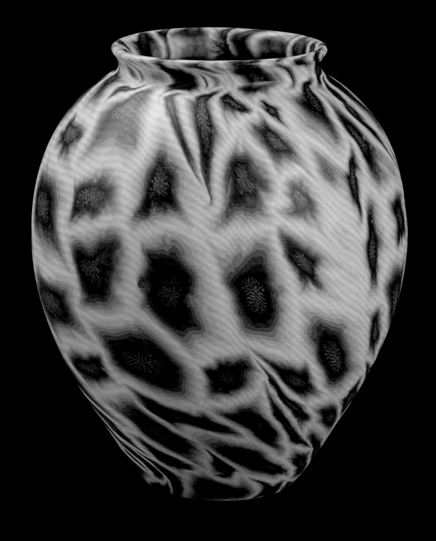

雪莲花

作者 / 张保军（河北省工艺美术大师）

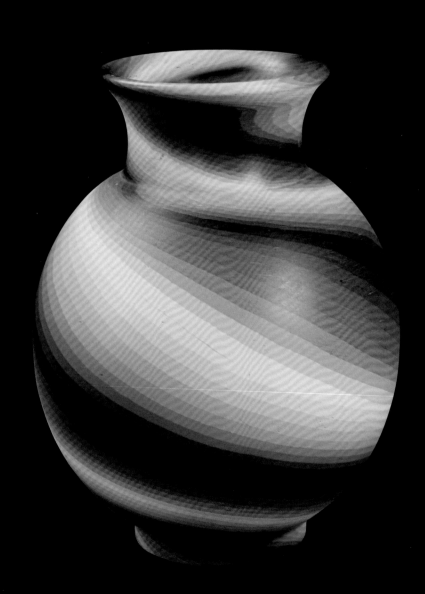

流光溢彩
霓虹闪烁
都市灯河里
一只充满魔力的画笔
变幻着夜幕的轮廓

夜幕霓虹

作者 / 张保军（河北省工艺美术大师）

柳成荫
花似锦
草长莺飞又一春
芭蕉绿
樱桃红
润物声声知雨浓
何须怨东风

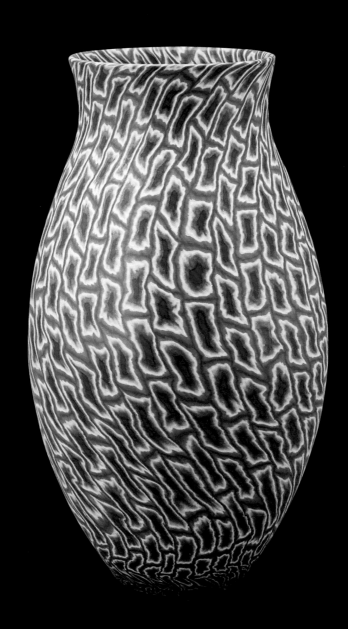

柳暗花明

作者 / 张保军（河北省工艺美术大师）

高贵的灵魂
在寒风中振翼
在暗夜里燃烧
以翔于九天的骄傲
以只落梧桐的执著
浴火重生
其羽更丰
其音更清
其神更髓
凤凰涅槃
是残酷的美
更是希望的美

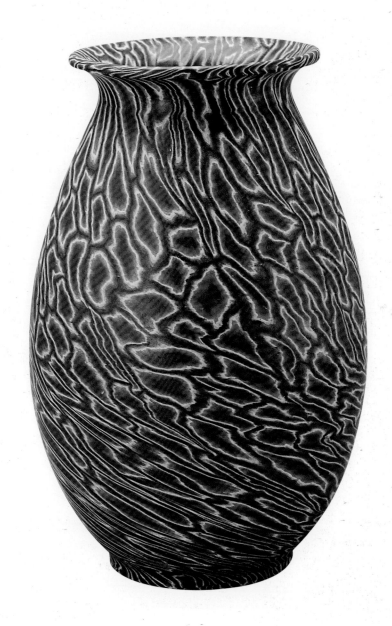

凤凰涅槃

作者／张保军（河北省工艺美术大师）

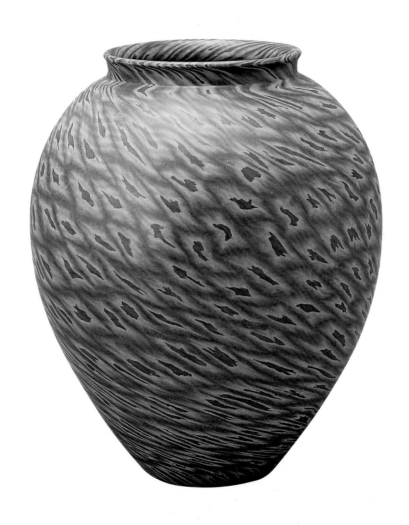

垄上行
垄上行
秋熟时节最丰盈
地披金黄毯
香传稻谷风
笑看仓廪满
农夫不苦耕

垄上行

作者 / 张保军（河北省工艺美术大师）

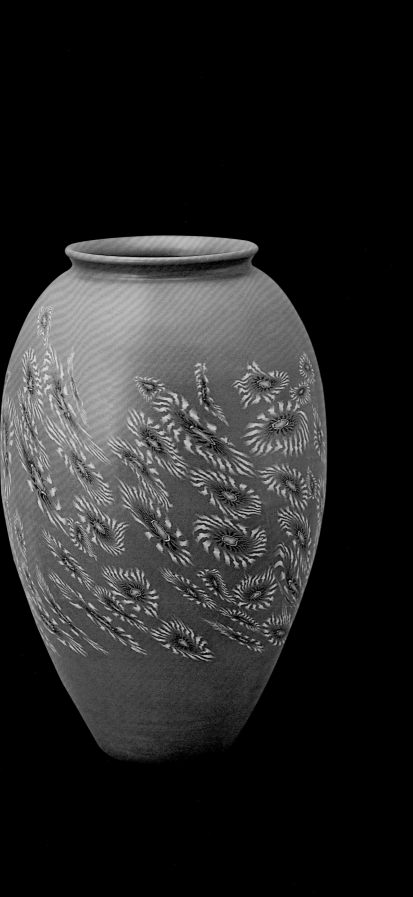

自在飞花

作者 / 张保军（河北省工艺美术大师）

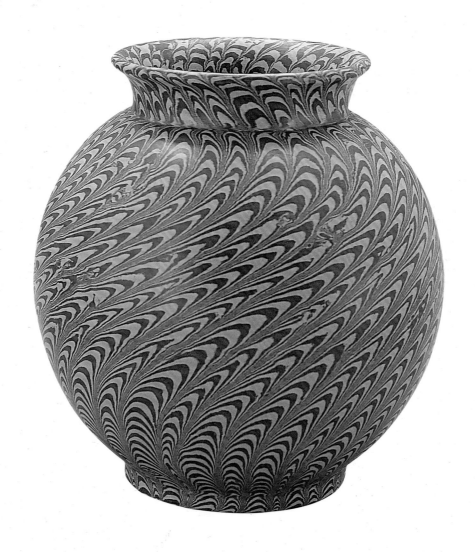

舞羽

作者／张保军（河北省工艺美术大师）

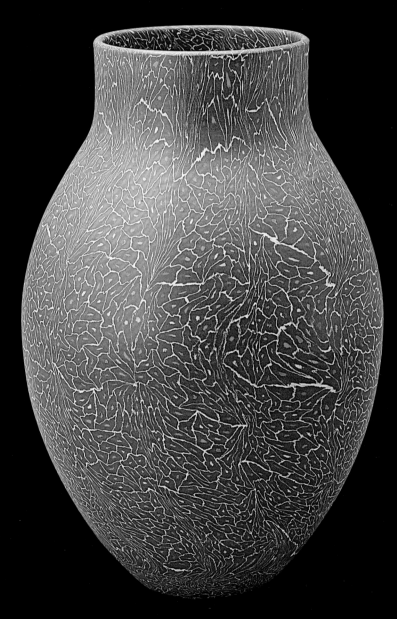

流萤点点

作者 / 张保军（河北省工艺美术大师）

鸡鸣犬吠
男耕女织
瓮牖绳枢
桑间濮上
瓜棚豆架
泥土孕育的
最天然的
最质朴的
生活景象
正是
蒲柳人家

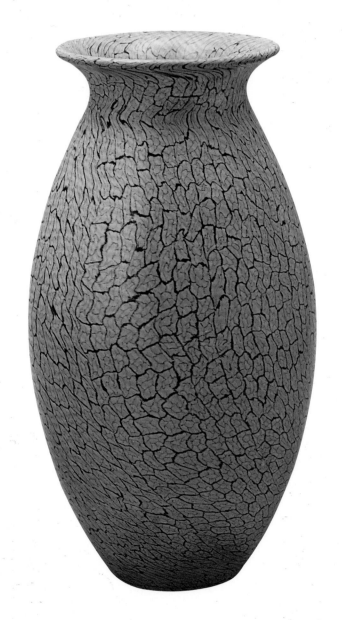

蒲柳人家

作者 / 张保军（河北省工艺美术大师）

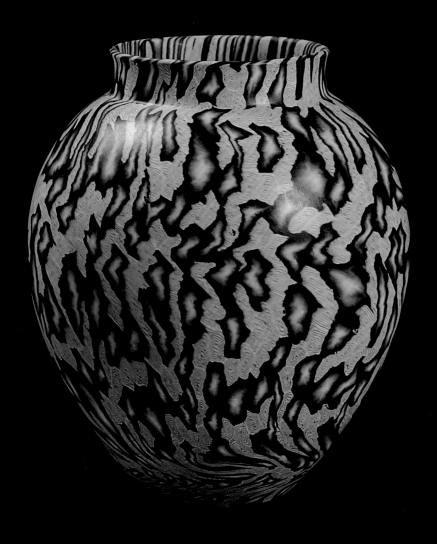

炫动

作者 / 张保军（河北省工艺美术大师）

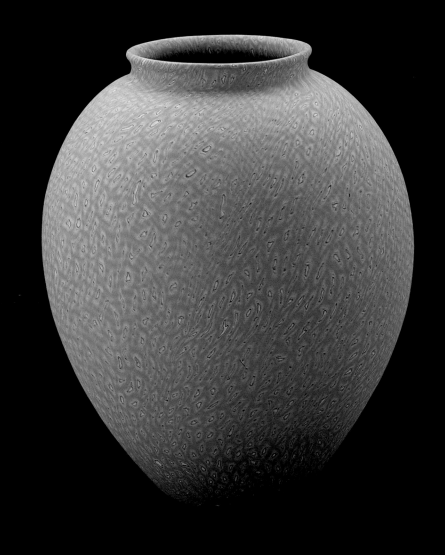

萌动

作者 / 张保军（河北省工艺美术大师）

真情
像玫瑰开过
一地花瓣雨
即使残红
却
如烈焰
似红唇
依旧炽热

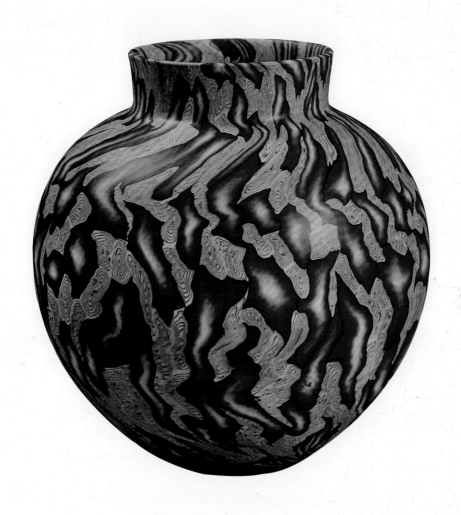

烈焰红唇

作者 / 张保军（河北省工艺美术大师）

春来时
浓荫蔽日
秋凉时
一地金黄
当小枝长成大枝
当主干加粗变长
谁赞美过叶与根
是的
一岁一枯荣
在树的年轮里
叶与根
相伴相生
相盼相望

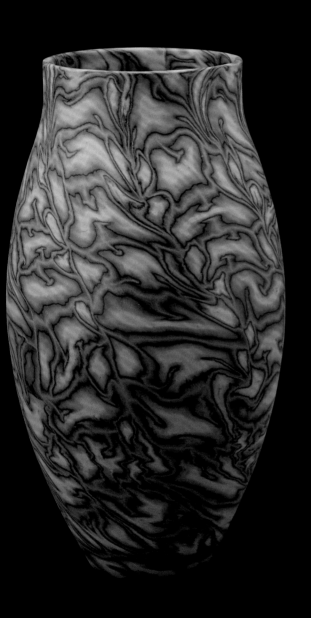

根深叶茂

作者 / 张保军（河北省工艺美术大师）

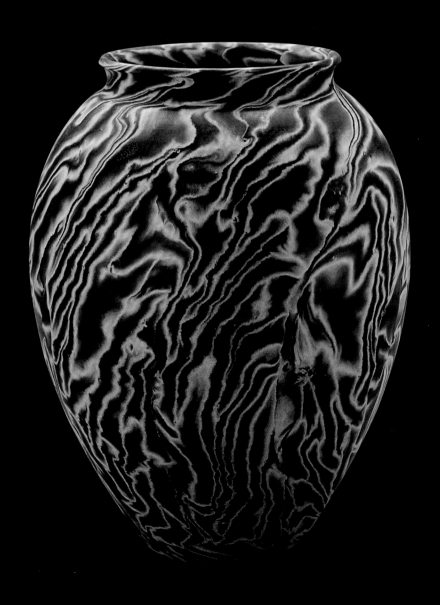

凝寒

作者 / 张保军（河北省工艺美术大师）

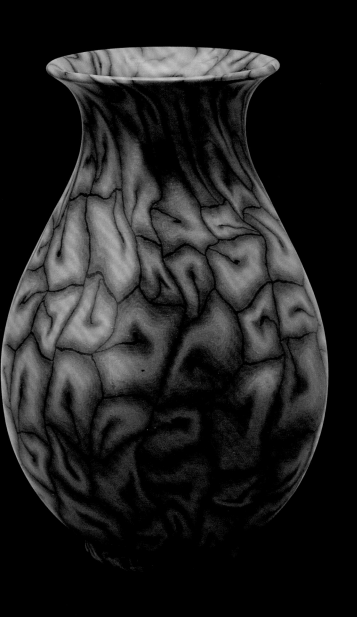

孕育

作者 / 张保军（河北省工艺美术大师）

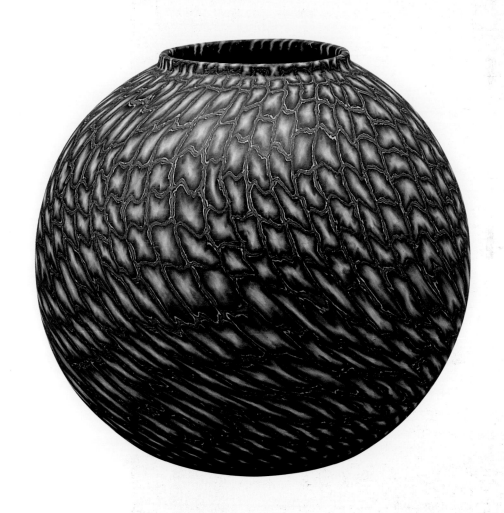

迎面桃花连天红
夹岸苍山一重重
渔人不问兴亡事
水自澄明风自清

桃花源

作者 / 张保军（河北省工艺美术大师）

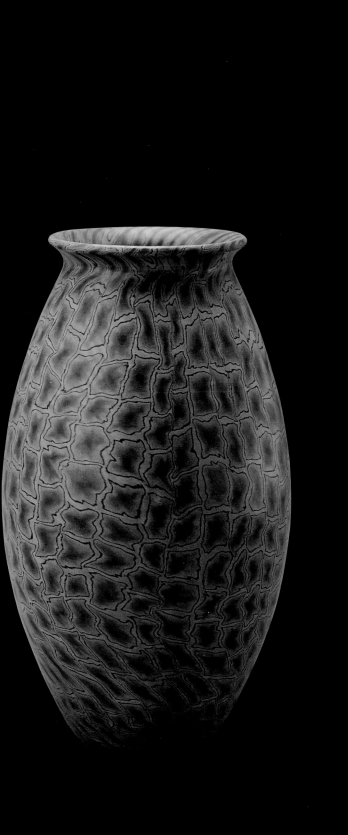

龟痕

作者 / 张保军（河北省工艺美术大师）

天地悠悠
堪如流星飞逝的长河
一溜烟
抛下春秋
韶光迢迢
堪如参天大树的年轮
生硬而又深刻
年华易流
青春易老
寸金难买寸光阴

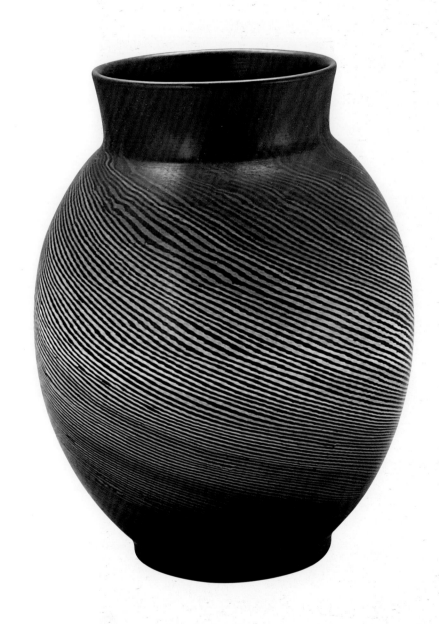

韶光
作者／张保军（河北省工艺美术大师）

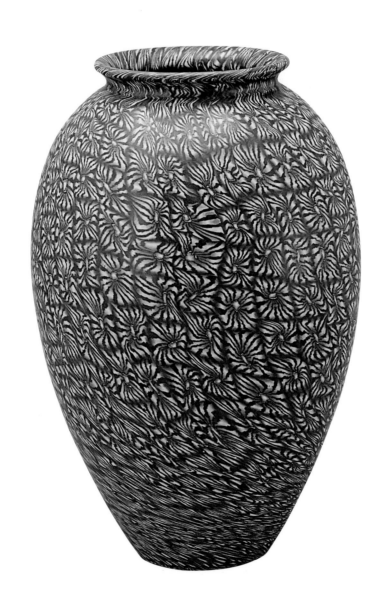

九九重阳日
人人看菊花
嫩黄新吐蕊
暗香涌流霞
帘卷西风瘦
影照东篱斜
醉眼看不足
诗心咏复夸

九月菊

作者 / 张保军（河北省工艺美术大师）

74

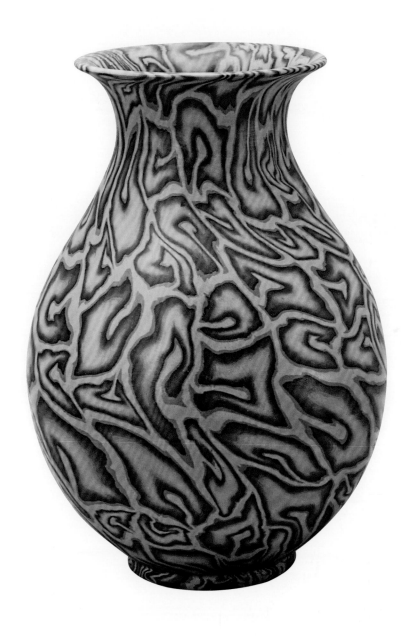

秋歌

作者 / 张保军（河北省工艺美术大师）

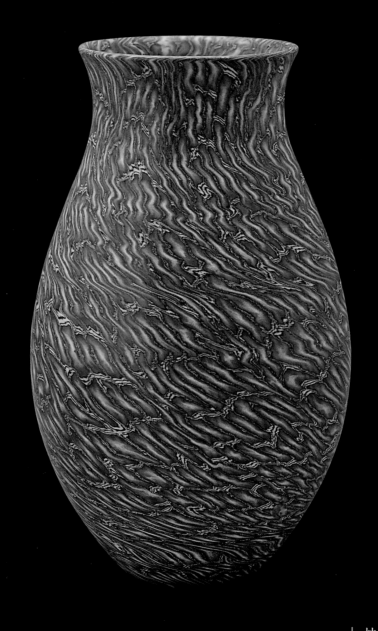

烛影摇红

作者 / 张保军（河北省工艺美术大师）

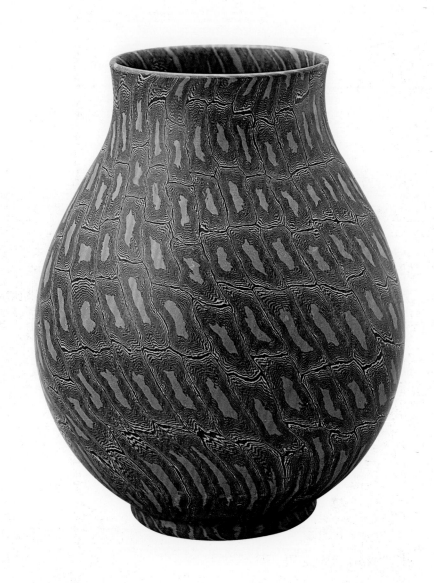

故垒西边日夕沉
旧土犹存折戟痕
沟壑纵横连朔漠
朝去暮来又黄昏

故垒西边

作者 / 张保军（河北省工艺美术大师）

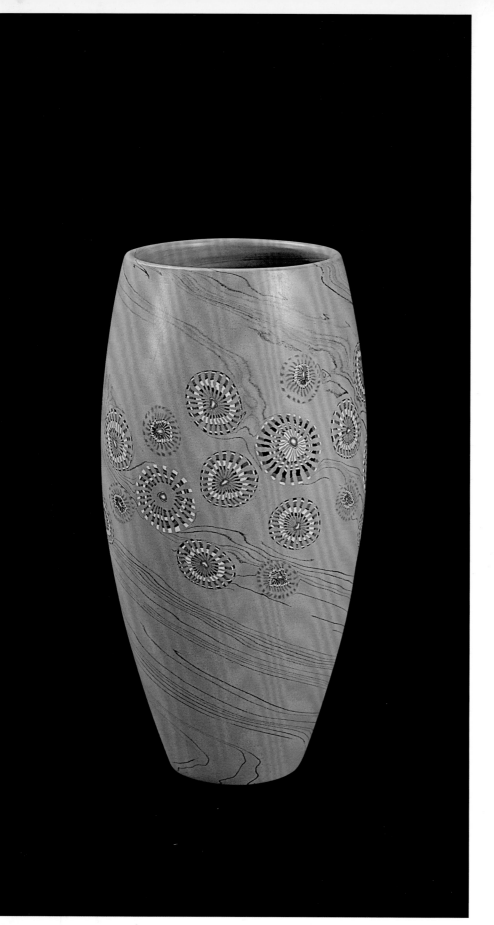

花戏

作者 / 张保军（河北省工艺美术大师）

琵琶舞女
翠袖抚弦
收拨曲终的一划
弦动清江山涧
秋高月白
乐声更绵
回荡古今
传扬千年

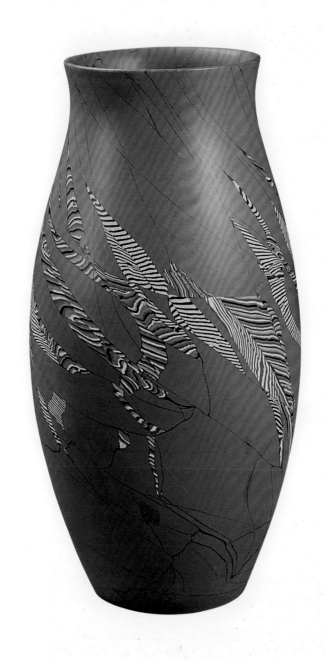

天籁之音

作者 / 张保军（河北省工艺美术大师）

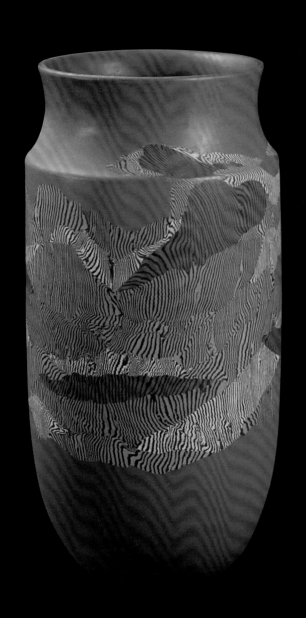

在河之洲

作者 / 张保军（河北省工艺美术大师）

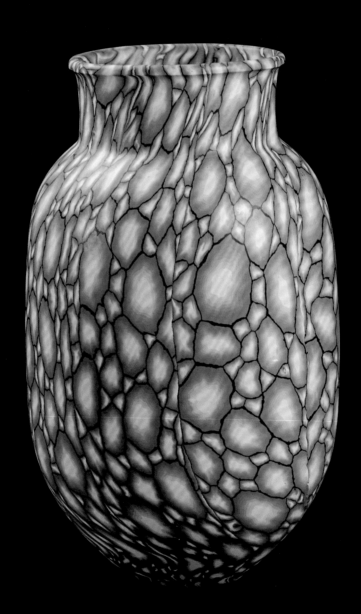

是杨柳枝头刚抽出的穗
是荷塘水面刚浮出的莲
是二月初的豆蔻
是五更天的嫩寒
是最新最鲜的绿哦
生命勃发
春意盎然

春意盎然

作者 / 张保军（河北省工艺美术大师）

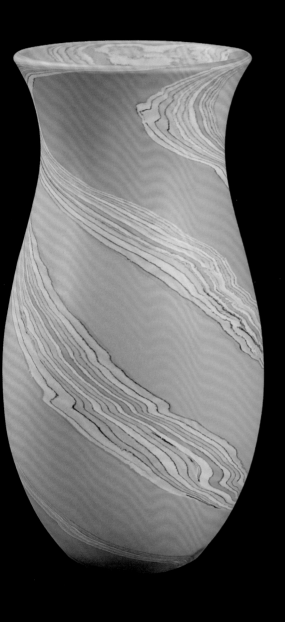

旋
作者 / 张保军（河北省工艺美术大师）

藏品是博物馆工作的基础，也是灵魂。尤其是当代工艺美术珍品，历来是博物馆藏品的一个缺项。为了填补这一空白，延续中国手工艺术的发展脉络，河北省民俗博物馆自2005年开始对当代传统工艺珍品进行抢救性征集，本着系统性、独特性、本土性的原则，几年来，先后征集入藏了河北陶瓷、玉器、石雕、内画、铁板浮雕、绞胎陶艺、景泰蓝等多个品类的精美之作，代表了现阶段河北省工艺美术各个品类的发展及技艺的最高水平。同时我们还依托藏品陆续推出了多个展览及研讨会等活动，大大推动了河北当代传统工艺的发展。

在做好一系列基础工作的同时，为了更好地弘扬传统手工艺术、促进当代艺术的繁荣，馆领导研究决定出版《河北传统工艺珍品集》。该套丛书根据工艺品类的不同共分八册，每册皆由工艺历史综述和馆藏作品赏析两部分内容组成。工艺历史综述在以历史脉络为主线，对其产生、发展进行梳理的同时，对工艺的制作程序、风格特色及当代工艺发展状况亦进行阐述，比较全面地反映了各种不同工艺品类的总体状况，图文并茂，系统且直观。

值得一提的是，该套丛书有两个新颖的特点：一是在文字部分的编撰过程中，大胆启用了年轻的同志，当今社会事业的发展全靠人才的培养，拥有年轻人就拥有了未来和希望。常素霞馆长一直注重对年轻人的培养，此次让年轻的业务人员参与丛书撰写，就是希望年轻人在不断的磨砺中尽快成长，尤其是从学校毕业不久，刚刚参加工作的同志，结合自己所学专业，更是在资料的整理、撰写中得到了很好的锻炼与提高。二是在藏品赏析部分，推出了作品加配诗文的形式，这更是常素霞馆长在筹备丛书之始便精心策划的。中国是诗歌的国度，无论是诗经、楚辞、汉赋，还是唐诗宋词均为中国传统文化中的精粹。但随着快节奏生活和外来文化的冲击，中国的诗歌文化渐行渐远，如何让诗的生活重回故里，在当代生辉，让诗的境界、诗的梦想展翅高飞，这也是我们文化工作者的责任和使命。此次我们诚恳地邀请一些博物馆志愿者中的诗词爱好者，为作品配诗文，旨在使读者在欣赏精美的工艺精品佳作的同时，能够重新感受中国传统诗歌文化带给我们的宁静、悠远、馨香与情趣。

我们深知，前人创造的艺术流光溢彩，今人的传统工艺成果依旧灿烂辉煌。虽然世事变幻，社会的审美取向已发生了变化，但是传统艺术是有价值的，民族精神是有生命力的。只有加深对艺术与精神的感悟，才能真正领悟其永恒的魅力。让我们大家共同努力，始终保持那颗为传统艺术而跳动的心灵，积极探索寻找人类文化之根脉，关注中华手工，并使其发扬光大。

<div align="right">

编　者

2012年8月

</div>